U0056813

超技巧！
人物作畫

DRAWING TECHNIQUES

FOR PEOPLE

魅力法則

toshi 著

瑞昇文化

PROFILE

toshi PIXIV-ID 637016

在動畫製作公司負責作畫和角色設計
動畫雜誌刊載用插畫作畫等
日本郵政公社 郵票賀年卡的插畫
廣告設計圖像設計

[　　　前言　　　]

你的插畫生活充實嗎？

想必有不少人對自己的作品多少感到煩惱。

如「自己的畫感覺不夠完美」、「有點欠缺說服力」、

「畫不出自然的姿勢」等，

請和我一起解決這些煩惱吧！

你在表現插畫時，

絕對不想輸給別人的講究之處是什麼呢？

你的講究創造出自己作品的魅力，同時也是提高作品完成度的關鍵。

例如，對手腳等部位的講究、對姿勢的講究、

對自然動作的講究等，在描繪作品時

請把你重視的講究多多少少注入到作品中。

然後從草圖的階段不斷地加入吧！

如此一來，作品完成度將會提升，也能解決你的煩惱。

那麼，和我一起追求講究吧！

toshi

DRAWING TECHNIQUES FOR PEOPLE
TECHNIQUES FOR DRAWING PEOPLE

CONTENTS

INTRODUCUTION

CHAPTER-**1**
基礎知識與技術

CHAPTER-2
按照部位思考
講究之處

CHAPTER-3

分別描繪
性別、個性、世代

CHAPTER-4

描繪動作

OMAKE

00 了解自己 想講究的細節

「細節」最直接的意思，就是細微部分、詳情，不過所謂畫圖上的細節，是指身體部位或衣服皺褶等，在你完成作品時，這裡想要探究表現，並且想要讓大家看到，可說是你對作品的講究。

例如，講究畫出纖細修長的手腳、翹起的臀部等細節，將成為你的作品品質提升一個階級的重點，這點也會讓身邊的人發現：這就是你的作品。

首先，和我一起找出你講究的細節，先從這點開始吧！

你喜歡的部位是哪裡？

平常你在意的部位是哪裡？

雖然有「臉部」、「脖子」、「手指」、「胸部」、「臀部」、「大腿」、「小腿」等各種部位，

不過會讓你心頭一震的部位是哪裡呢？

先找出讓你心頭一震的部位吧！

試著描繪喜歡的部位

把讓你心頭一震的部位活用於描繪角色吧！

為此，重點是觀察該部位的細節，並思考如何表現。

首先，從描繪那個部位開始吧！

喜歡的部位是什麼形狀？

一邊觀察一邊描繪，想必就會看清之前沒注意到的部位。

接下來，把你對於部位的愛傾注到那個部位。

說起來，就是畫出你對於部位的講究，

以完成你喜歡的部位為目標描繪吧！

在喜歡的部位講究什麼？

你喜歡的部位的完成度如何呢？有表現出你自己對於部位的堅持嗎？

目前為止對於部位的講究，從下次開始一定要活用在角色身上。

如果搞不清楚，那就先觀察！

反覆練習就能完成有你的風格的部位。繼續努力吧！

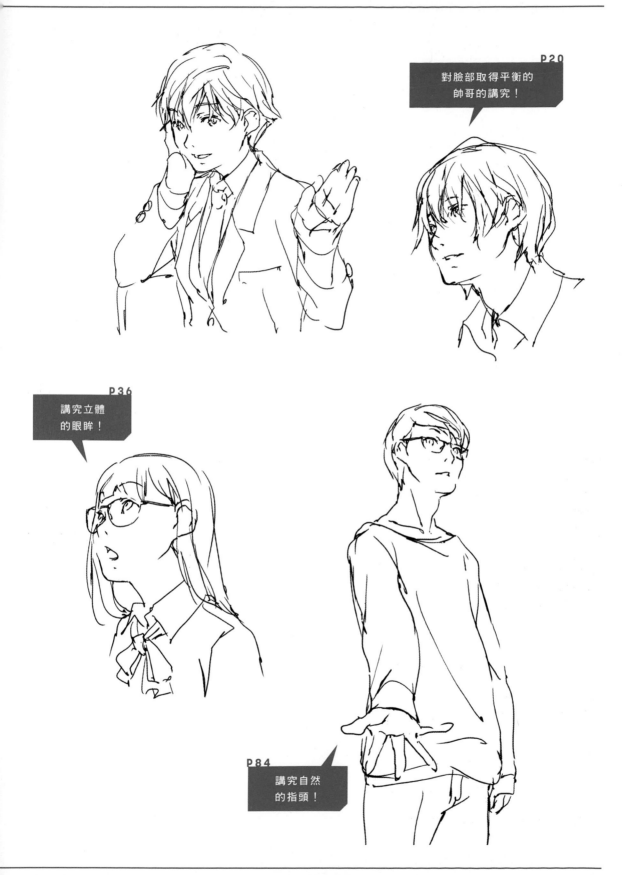

P20

對臉部取得平衡的
帥哥的講究！

P36

講究立體
的眼眸！

P84

講究自然
的指頭！

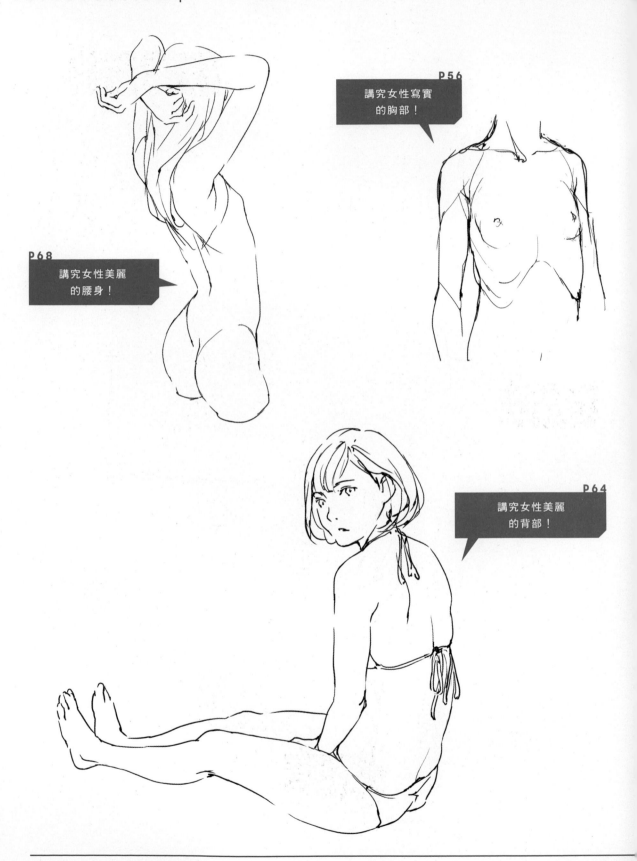

P56
講究女性寫實
的胸部！

P68
講究女性美麗
的腰身！

P64
講究女性美麗
的背部！

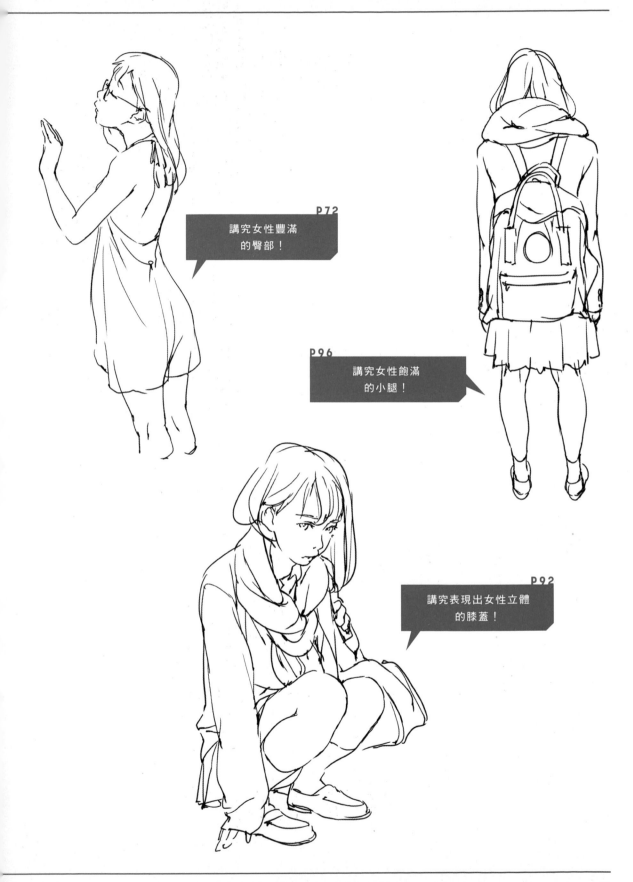

P72
講究女性豐滿
的臀部！

P96
講究女性飽滿
的小腿！

P92
講究表現出女性立體
的膝蓋！

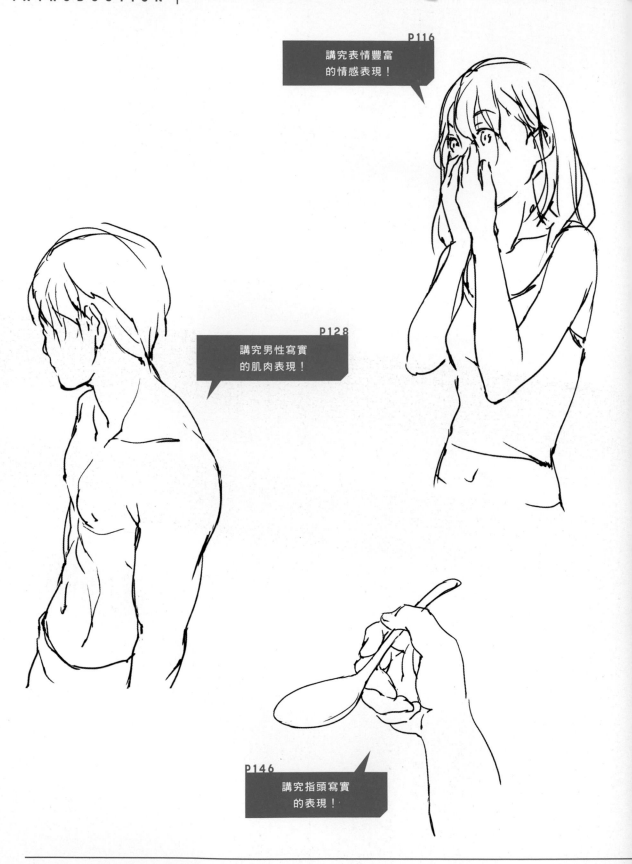

P116
講究表情豐富
的情感表現！

P128
講究男性寫實
的肌肉表現！

P146
講究指頭寫實
的表現！

基礎知識與技術

何謂視線水平？

[在此將解說描繪人物的一個訣竅「視線水平」。若是視點偏移，完成時
就會出現不協調感，因此要先學起來。]

思考構圖時所需的知識

所謂視線水平是指人物視線的高度、鏡頭角度的高度等視線高度的視點。另外，以視線水平為基準看物體時產生的邊的角度「透視圖」，和延長透視圖連接時相交的「消失點」，在描繪背景時很重要。

思考構圖時不只人物，在背景也要考慮描繪視線水平，才能完成沒有不協調感的插畫，所以即使沒有背景，也要理解視線水平，重點是能夠做出透視圖沒有歪斜的描繪。

人物視線的視線水平

在日常生活中也存在著視線水平。例如，地平線和水平線等就是視線水平。

鏡頭角度的視線水平

像相機的情況，視線水平是畫面的中心線。

根據視線水平捕捉拍照對象的方法

依照視線水平的高度，看見拍照對象的角度會改變。

注意視線水平試著畫出同樣的姿勢

配合視線水平試著畫出同樣的姿勢吧！步驟是，以頭部的高度和腹部的高度為基準描繪。

※ 由於下圖中心的拍照對象的位置向近前突出，因此往近前就稍微變成俯瞰（從上方觀看的角度）。

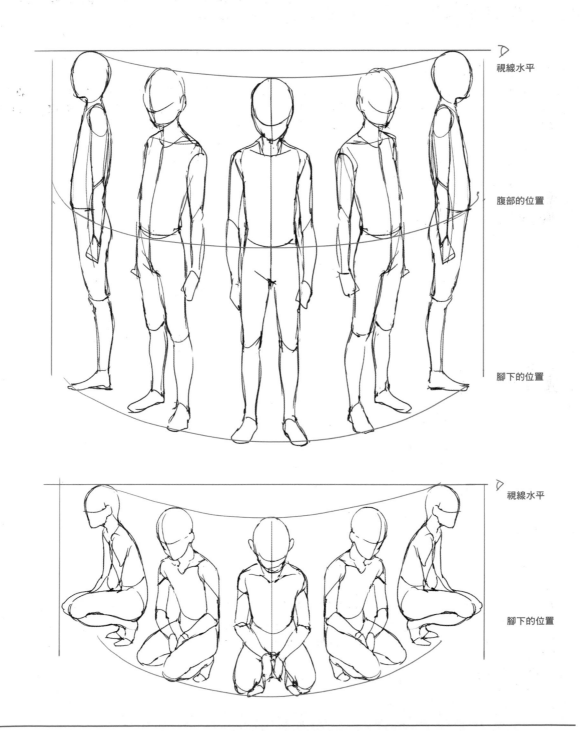

視線水平

腹部的位置

腳下的位置

視線水平

腳下的位置

02 注意地面與箱子

[緊接在視線水平之後，最好學會描繪人物時注意到地面。若是畫得出來，
人物就會融入背景之中。]

利用箱子的練習方法

雖然畫出人物了，背景卻有種不協調感，或者畫出好幾個人，卻不知為何變得不搭調，這可能是沒有讓人物好好地站在地面上。只要站在地上，通常會與地面接觸，因此描繪人物時的基本是，在理解地面之後再描繪。此外，注意描繪視線水平和地面時，想像箱子注意畫出面的透視圖非常有效。雖然人物的輪廓並非直線，但是可以防止透視圖歪斜。

理解並描繪地面

首先從視線水平附近開始描繪，變成朝向地面描繪的流程。這時也理解地面，正是將整個身體畫得均衡的祕訣。

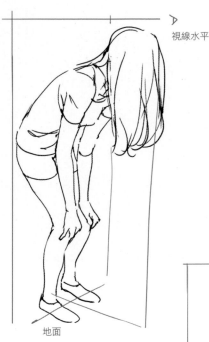

視線水平

地面

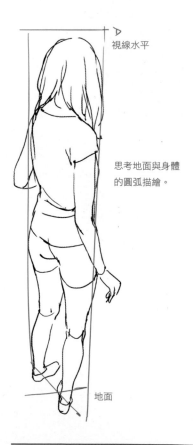

視線水平

思考地面與身體
的圓弧描繪。

地面

注意箱子描繪

也推薦事先以立方體想像想描繪的角度和透視圖，並在裡面畫出人物的練習。

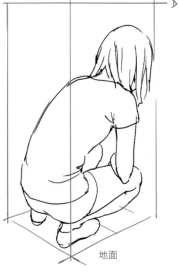

視線水平

地面

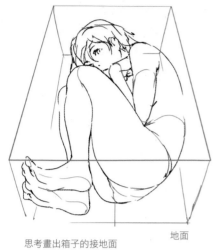

思考畫出箱子的接地面
和身體的圓弧。

地面

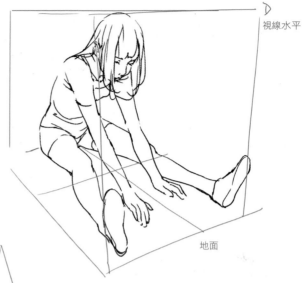

視線水平

地面

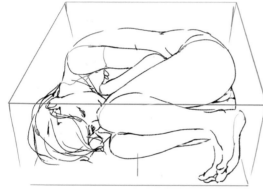

思考畫出手臂的擺放
方式,和身體的扭轉
程度。

從近前的地方開始描繪

描繪這種角度時,建議從近前的地方開始描繪。因為頭部被其他部位
遮住,所以留到最後再畫。

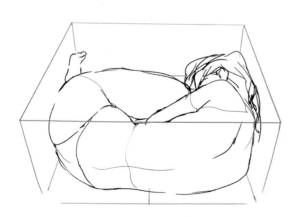

思考畫出背部彎曲的樣子。

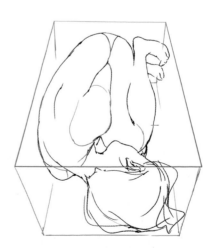

配合箱子的透視圖描繪身體。

03 身體的平衡

人和動物等生物，會憑自己的意識行動。為了讓這些動作無意識地保持平衡，會採取輔助的動作。在作品中加入這些動作，自然會變成動作寫實的圖畫。

首先思考整個身體

描繪全身時，必須思考整個身體的平衡。想要描繪的人物，以這樣的重心會摔倒、倒下等，思考頭部的重量等，支撐身體的哪邊才不會摔倒，如此想像描繪非常重要。另外，和上一頁相同，人物好好地放在地面上在此也很重要。能夠實現實際上很難重現的構圖也是插圖的長處。學會取得平衡的動作，讓自己能畫出各種姿勢吧！

上半身取得平衡

坐著，或是坐下的動作時，如果上半身不穩定，在脖子（或下巴）、頭部等要取得平衡。

想像上半身往略後方稍微移動，身體取得平衡。

身體向後彎時，脖子稍微向前突出，身體就會取得平衡。

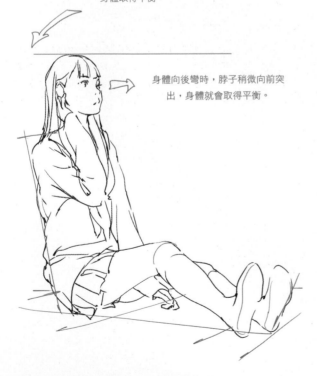

頭稍微向前突出，使整體平衡穩定。有點俯瞰畫出透視圖。

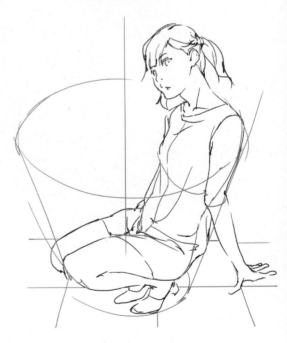

因為重心在後方，所以感覺往後倒的場面。插圖是用手支撐的情況。

注意描繪圖形和線條

若是搞不清楚平衡，就在姿勢整體加上線條吧！例如注意三角形等圖形，或是畫出輔助線，就會知道哪邊不穩定。

POINT

假如過度思考平衡，就容易變成僵硬的姿勢。思考身體柔軟的表現之後，再觀察整體的平衡會比較好。

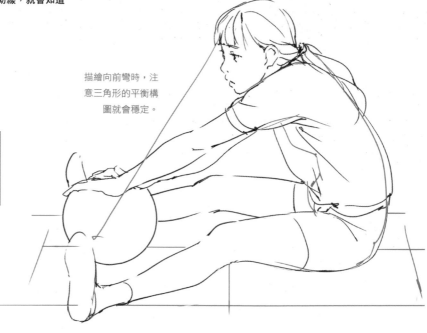

描繪向前彎時，注意三角形的平衡構圖就會穩定。

注意看不見的肌肉

通常人不只使用手臂和腿部的肌肉，也會巧妙運用頭部、腹部和全身的肌肉來取得平衡。大家往往會忘記頭部。雖然並非低頭的印象，被衣服遮住了，但是要想像有使用腹肌。

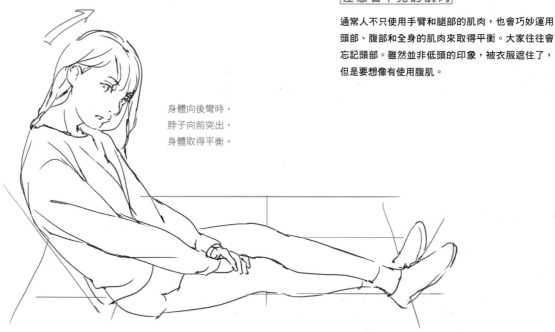

身體向後彎時，脖子向前突出，身體取得平衡。

臉部畫法的流程

描繪臉部時的流程整理如下。雖是我個人的畫法,不過描繪立體的人物時,這種觀點和步驟是最好的。

描繪臉部的正中線時也要思考描繪鼻子的走向

如果要讓臉部有立體感,鼻梁的走向將成為基準。首先決定好鼻梁,然後沿著線條配置嘴巴和下巴。如果不是一次畫好,就

先畫草圖掌握整體的印象,然後根據草圖畫出正式的線條。這個時候,建議從臉部中心開始描繪。

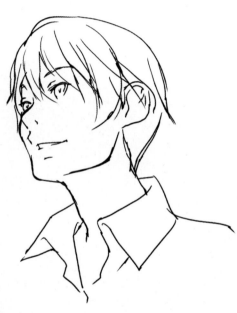

POINT

不只描繪寫實型的角色時,Q版化的角色也加入這個想法,就會變成具有立體感的Q版化角色,因此請一定要試試。

STEP 1 畫出臉部的中心和輪廓線的草圖

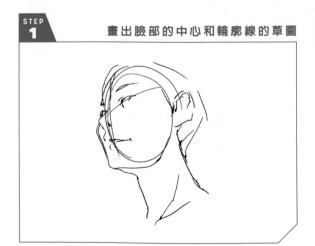

思考大概的臉部大小,找出臉部的中心。找到中心後,大致畫出輪廓線。

STEP 2 想像頭髮的分量

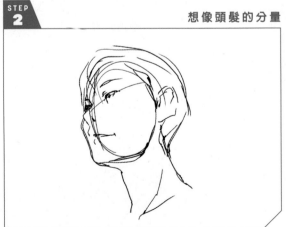

臉部周圍決定後,想像畫出頭髮的分量。

STEP 3　稍微畫出身體

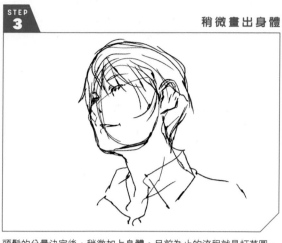

頭髮的分量決定後，稍微加上身體。目前為止的流程就是打草圖。

STEP 4　從中心描繪，確定輪廓線

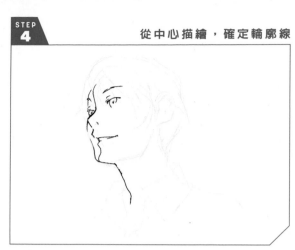

從這裡開始是收尾。從臉部中心的鼻子開始畫，決定臉部的輪廓線。

STEP 5　決定耳朵和下巴的線條

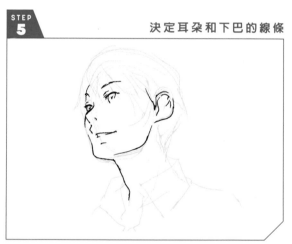

耳朵位於頭部的中心。先畫出耳朵，然後畫出下巴的線條。

STEP 6　描繪頭髮

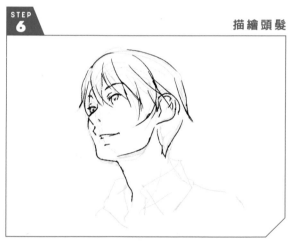

描繪頭髮。描繪頭髮時，注意線條的脫落，變成柔軟的印象，並在線條加上強弱。

STEP 7　稍微遠離觀看確認整體

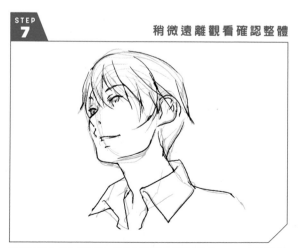

雖然細微之處也很重要，不過還是得遠離圖畫觀察一下，看看整體是否取得平衡。

STEP 8　調整整體的平衡

稍微加上線條，收尾完成。

05 描繪身體的草圖

[在此舉出描繪身體時必要的打草圖重點。如重心移動、動作的移動或身體
自然彎曲的樣子等，只要加入一點講究，就會完成動作更加自然的作品。]

草圖會影響成品

在草圖的階段留下不協調感的插畫，即使勉強完成，不協調感
也會留到最後。原因出在前面解說的視線水平、透視圖或身體
的平衡等基本部分的歪斜，但是如果在草圖的階段姿勢很清

楚，就會容易修正。重點是仔細描繪姿勢，讓重心和體重移
動、人的動作與表情變得明確。

草圖　　　　　　　　完成　　　　　　　　　草圖　　　　　　　　完成

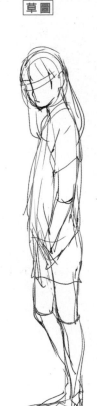
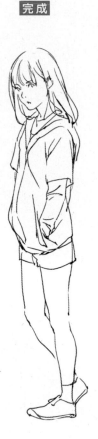

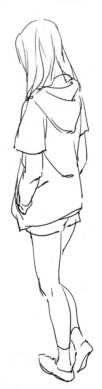

讓身體自然的走向與重心
的所在變清楚，一邊思考一
邊畫出草圖。

仔細思考脊椎的走向
畫出草圖。

草圖 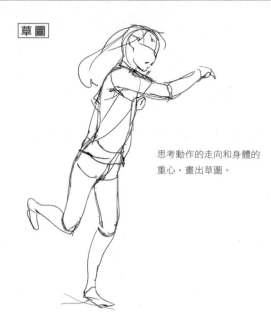 完成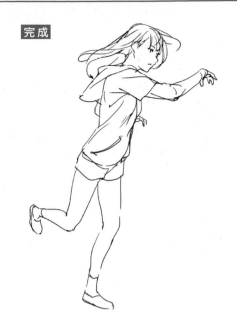

思考動作的走向和身體的
重心，畫出草圖。

草圖 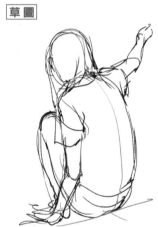 完成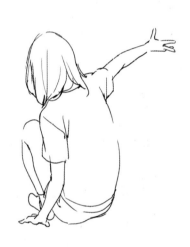

思考身體的中心和脊椎的
圓弧，畫出草圖。

草圖 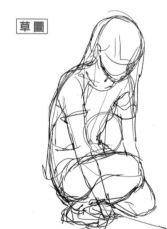 完成

思考背部的圓弧和胸口的
空間，畫出草圖。

06 身體自然的動作

> 學會插畫的基礎之後，就試著讓插畫的人物自由活動吧！建議聚焦在手掌和手臂上練習。

藉由手掌的動作傳達狀況

一個動作會有動作的走向。在走向稍微加點變化，角色就會產生情緒和表情。將情緒和表情加進動作，就會變成具有真實感的角色。

要加上情緒和表情，手掌的活動方式正是重點。此外，配合情緒和表情的手掌活動方式，對於動作能表現出臨場感。

藉由手掌的動作傳達狀況

以配合動作的手掌活動方式，能表現出動作的臨場感。

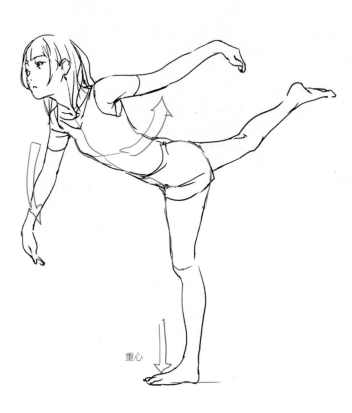

重心

藉由手掌取得平衡，可以看到動作的穩定感。

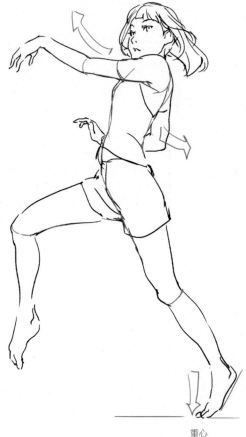

重心

藉由身體的彎曲表現疲憊

身體向後彎或是向前彎，就能表現出角色奔跑時疲憊的模樣。

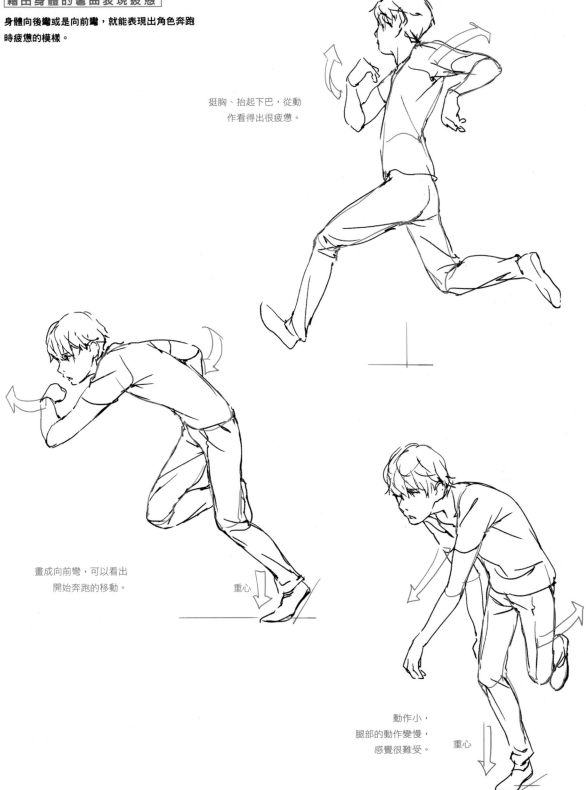

挺胸、抬起下巴，從動作看得出很疲憊。

畫成向前彎，可以看出開始奔跑的移動。

重心

動作小，
腿部的動作變慢，
感覺很難受。

重心

07 思考重心的位置

> 隨便一種站姿都有重心。分別畫出重心在前後左右哪邊，就能表現人物自然的姿勢。

畫出思考過重心移動與體重移動的動作

人的動作一定有重心。思考重心時，由哪邊支撐體重正是其重點，用腰部支撐，或是用踩著地面的軸心腳支撐，會使得動作與姿勢發生改變。

必須先思考動作的走向，腦中想像重心是如何移動的。動腦想像後，就畫出草圖試試吧！

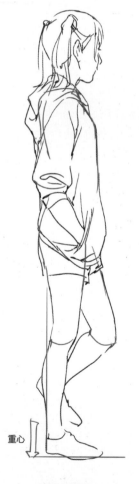

重心

重心在後面。

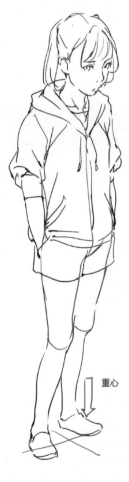

重心

為了把重心帶到後方，
左腳放在後面。

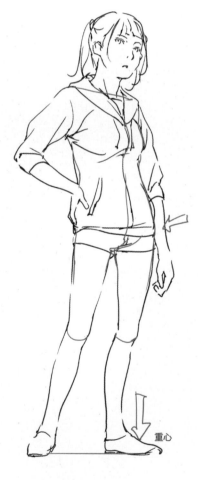

重心

重心

腰部支撐上半身。
支撐重心的腳放在頭的下方，
變成穩定的重心平衡。

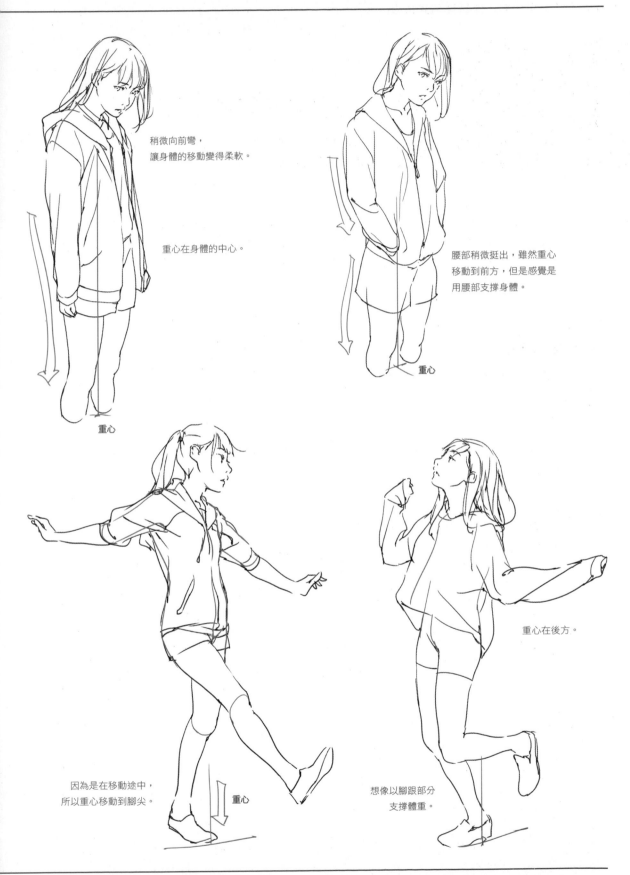

稍微向前彎，
讓身體的移動變得柔軟。

重心在身體的中心。

重心

腰部稍微挺出，雖然重心
移動到前方，但是感覺是
用腰部支撐身體。

重心

因為是在移動途中，
所以重心移動到腳尖。

重心

重心在後方。

想像以腳跟部分
支撐體重。

思考構圖的畫法步驟

思考構圖時，最一開始想的是，你想要呈現什麼？例如，想要呈現拿著筆伸到近前的手指尖、想要以充滿魄力的構圖展現美腿等，先從決定自己想要呈現的主要部分開始。下面的構圖是如何思考後畫下的，已經整理成幾個步驟，讓我們一起來學習吧！

決定主要部位

這次想把豐滿可愛的臀部當成主角。首先，思考要以怎樣的構圖展現臀部的魅力。因為想要以大特寫展現主角臀部，所以使用右半邊大大地配置。

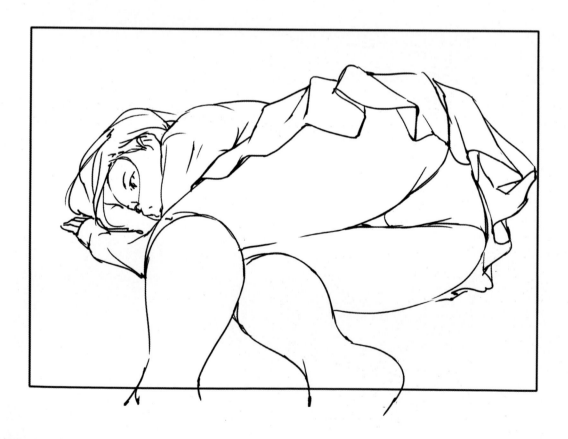

STEP 1　　　　　　　　　　　　　　　　決定配置位置

因為想把臀部大大地放在右半邊，所以先決定臀部的位置，最先畫出來。這時考慮周圍的空白，決定臀部的大小和構圖的印象。

2　　　　　　　　　　　　　　　　盡情想像

大致的構圖決定後稍微描繪，如何表現臀部才好，一邊注意身體和頭部的走向等，一邊留意細微部分（細節）繼續畫。

3　　　　　　　　　　　　　　　　思考構圖的平衡

草圖有了雛型後，可以看見許多在最初的配置沒注意到的地方。例如在這幅作品，稍微提高臀部的位置，連腳踝也加上去呈現景深，我覺得這樣變得很有魅力。
從草圖描線，就變成左頁的作品。

09

具有魄力的角度

[能夠自由改變角度，是插畫獨有的特性。可以自由地描繪角色之後，也試
[著講究一下角度吧！

首先大膽地描繪

為了讓圖畫有景深，就需要透視圖。相對於透視圖有極度的景深，就會完成具有魄力的構圖。此外，講究關節等表現，就會產生自然的景深。在想要給人深刻印象的插畫或漫畫場景中，試著畫出誇張

且大膽、具有魄力的構圖非常重要。先一鼓作氣移動角度描繪看看吧！

加入仰視

以仰視加上透視圖會呈現景深，變成具有魄力的印象。

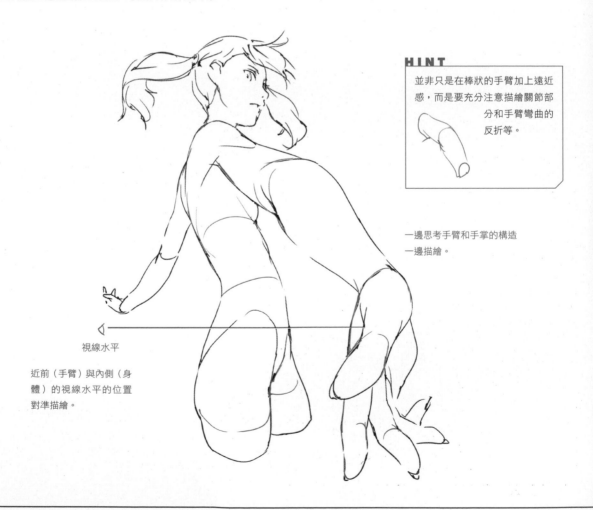

HINT

並非只是在棒狀的手臂加上遠近感，而是要充分注意描繪關節部分和手臂彎曲的反折等。

一邊思考手臂和手掌的構造一邊描繪。

視線水平

近前（手臂）與內側（身體）的視線水平的位置對準描繪。

注意遠近法

注意描繪近前的東西和內側的東西，就會變成
具有魄力，印象深刻的插畫。

HINT

思考肩膀向後彎的樣子，畫出手
臂柔軟的彎曲吧！

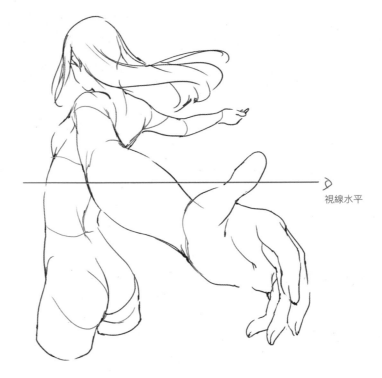

視線水平

試著利用俯瞰的角度

以俯瞰極度往下看的角度加上透視圖會
呈現景深，變成具有魄力的印象。

HINT

思考從肩膀連到手臂的
彎曲，畫出自然柔軟的
彎曲樣子吧！被遮住的
部分也要仔細思考形狀，
注意描繪從肩膀到手腕
的連接。

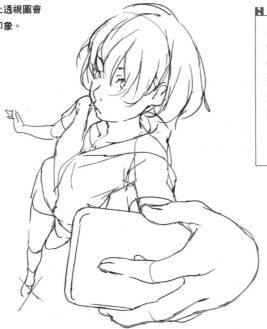

探究「喜歡」變成武器

[貫徹你的堅持]

　　想必大家都有各自堅持喜歡到底的東西。並且，為了更加了解喜歡的東西，會去調查、累積知識。不妨將這些知識加入作品中吧！如此一來，就會變成更有深度、更有說服力的作品。這也能帶給你自信。

　　此外，如果是欣賞的那一方，積極地觀賞作品可以獲得以前不知道的資訊，從作品感受到的說服力也會帶給你真實感。你的這些堅持，會為你帶來粉絲，最後變成你的武器。用言語說明非常麻煩的內容，畫成作品便容易傳達給別人，經常也能引起共鳴。不斷探究「喜歡」，加入作品中吧！

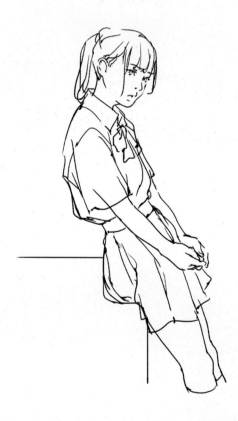

CHAPTER-**2**

按照部位思考
講究之處

10 頭部的平衡

對於臉部的眼睛、鼻子、嘴巴的平衡的觀點，和頭部與身體的平衡整理如下。透過全身，思考取得平衡的方式吧！

思考頭部整體的形狀

首先思考頭部整體（全方向）的形狀。一開始，從自己擅長的角度描繪人物角色的頭部。接著，確實掌握頭部的形狀，之後確定眼睛和鼻子等臉部部位的形狀與配置的平衡。雖然一開始可能有點難，不過以擅長的角度描繪後，再從其他方向描繪同一名人物吧！

取得部位的平衡

頭部的「眼睛」、「鼻子」、「嘴巴」、「耳朵」的基本位置的平衡。根據觀看的角度使各部位的位置取得平衡，分別描繪角色。

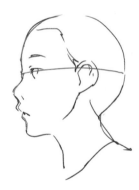

眼睛和耳朵的高度一樣。

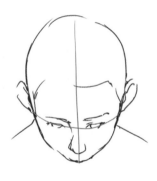

以俯瞰觀看時，眼睛、鼻子、嘴巴朝下，耳朵則是往上。

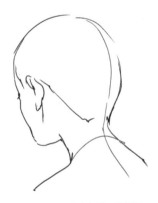

脖子和頭部的中心線不能偏移。

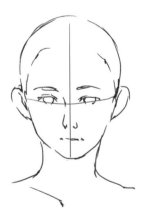

描繪時注意耳朵位於外眼角的內側。

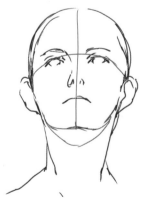

如果是仰視，眼睛、鼻子、嘴巴是朝上，耳朵則是往下。

脖子稍微扭轉後，與頭部的中心線略微彎曲。

頭部與身體的平衡

不管你多擅長畫頭部，要是與身體的平衡很差就白費了。所以讓我們來思考頭部與身體的平衡。轉動脖子時，注意描繪從頭部到脖頸的連接。

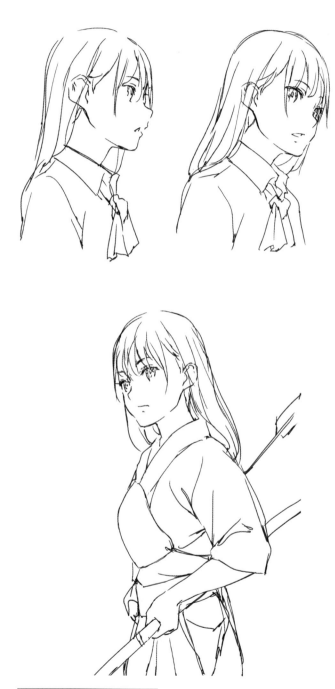

頭身的平衡

實際的人物大約是 7～8 頭身，不過以我的情況是畫成 6.5 頭身。依照作品與畫風會有不同的頭身。思考一下你自己的頭身吧！

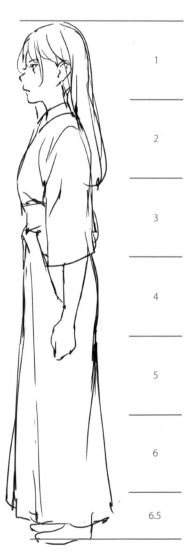

1

2

3

4

5

6

6.5

頭部與兩肩寬度的平衡

頭部與兩肩寬度的平衡請看上述插畫。越接近寫實的描寫，頭就要畫得越小，看起來才會均衡。

11 眼睛的畫法

> 眼睛、鼻子和嘴巴等部位依照角度會使難度提高。像眼睛的情況,注意描繪眼球,就能畫出立體的眼眸。

看到的眼睛是眼球的一部分

描繪眼睛時,往往會不禁注意是不是雙眼皮?睫毛是怎樣?要處理外眼角等。畫眼睛時,雖然只會畫出眼球可見的部分,不過眼睛是由球體所構成。在腦中要經常思考我畫的是眼球的一部分。理解眼球的圓弧與凹凸,就能表現出立體的眼眸,也才能畫出表情豐富的人物。

思考眼睛和臉部位置的平衡。

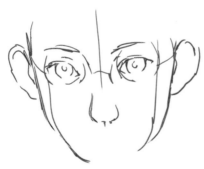

眼球的基本位置和大小像這樣配置。

經常思考不同角度的眼球外觀。

眼睛朝上看的眼球動作

眼睛朝上看的眼睛表現就是畫出眼球的移動。思考描繪黑眼珠與白眼球的移動吧！
仔細思考眼睛的下眼瞼，並畫出眼睛。

想畫出立體的眼睛，思考畫出上眼
瞼的走向，和下眼瞼的線條正是重
點。確實掌握畫出沒有露出的下眼
瞼吧！

HINT

雖然不必畫出內眼角，不過還是
要記在腦子裡。

這個！

HINT

重點是思考畫出眼球的圓弧。

HINT

下眼瞼的線條和臉頰的角度對
準。

12 鼻子和嘴巴的畫法

描繪鼻子和嘴巴時非常重要的一點是,從臉部整體思考時的鼻子和嘴巴凹凸的表現。若是寫實描繪的作品,這點會更加重要,因此請思考注意凹凸的表現吧!

注意描繪臉部的正中線

描繪臉部的正中線(中心線)時要配合鼻梁描繪。讓正中線事先包含鼻梁,便容易掌握立體的臉部形狀。此外,斜向俯瞰・仰視等除了鼻梁,描繪嘴脣和下巴的突出等也要注意正中線。如此光是稍微加上線條,就能表現出立體感。

| 正側面 | 斜向俯瞰 | 斜向仰視 |

注意描繪臉部的正中線

注意臉部的正中線,便能看清臉部左右的平衡。

| 正面俯瞰 | 正面仰視 |

 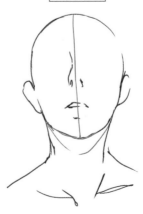

鼻子和嘴巴的表現

依照表情和觀看角度會使鼻子和嘴巴的表現有所
不同。依據狀況思考如何表現吧！

畫出牙齒增加真實感，
表現寫實的嘴巴。

仰視時清楚地畫出
鼻孔和上脣。

從側面描繪時仔細思考
鼻子和嘴巴的排列。

表現情緒

嘴巴和眼睛一樣，是可以直接表現情緒的部位。

嘴角上揚表現笑容。

嘴巴畫成縱長表現驚訝。

咬緊牙關表現悔恨。

眼睛和耳朵的平衡

> 依照觀看耳朵的角度會有各種變化。此外把這些變化加入作品中,就能表現立體的頭部。把耳朵畫好,作品的品質也會提升喔!

描繪從多方面觀看的耳朵

從多方向觀看的耳朵形狀。按照觀看的方向,耳朵會改變形狀。讓自己能畫出各種方向吧!雖然耳朵是較小的部位,但若是無法分別描繪各種角度,在人物的臉部有角度時就會感覺不協調。另外,寫實的表現或簡化的描寫等,配合角色表現耳朵也很重要。

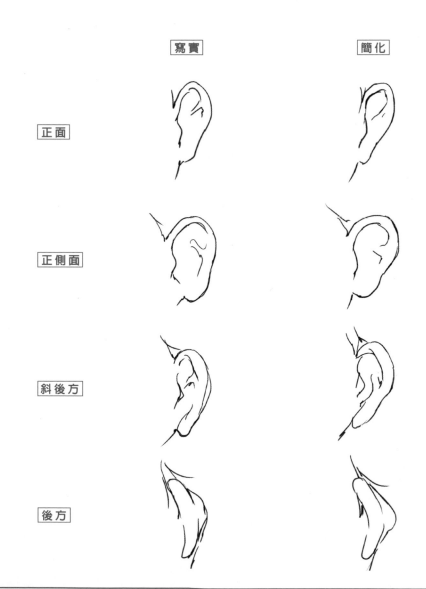

寫實　簡化

正面

正側面

斜後方

後方

眼睛和耳朵的平衡

眼睛和耳朵在同樣的高度。另外從側面觀看時，耳朵位於接近頭部中心。依據這幾點描繪頭部吧！

| 側面 | 斜面 | 正面 |

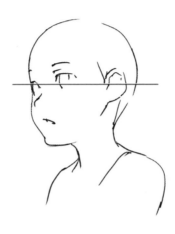

從側面觀看的眼睛和耳朵的平衡，
耳朵幾乎在中心。

從斜面觀看的眼睛和耳朵的平衡，
是位於平行線上。

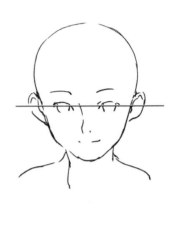

從正面觀看的眼睛和耳朵，
也在同一條平行線上。

| 後方 | 脖子的動作 |

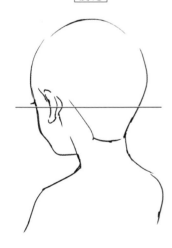

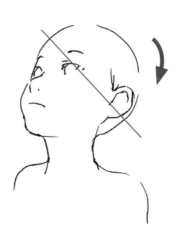

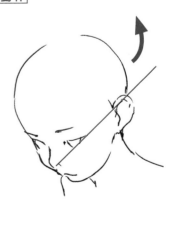

從後方觀看頭部，可以看見耳朵的後面。
畫出扇狀的耳根吧！

抬起脖子後，耳朵下降。

脖子往下後，耳朵抬高。

女性

女性的臉畫得小一點,如此想像描繪。

男性

把成年男性稍微畫成長臉,會有一種成熟男性的感覺。

女性的眼睛畫大一點,
變成可愛的印象。

男性的眼睛畫小一點,看起來
比較冷酷,印象變得像是男性。

動畫角色

簡化的角色的頭部平衡尤其重要。眼睛
的高度低一點便會感覺可愛。

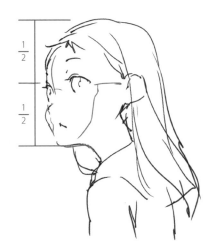

$\frac{1}{2}$

$\frac{1}{2}$

如果是動畫類角色,眼睛要
畫大一點。

14 頭髮的畫法

表現頭髮時，重點就在於髮流。要從頭髮的生長方式分別描繪飄動的方向等，必須將頭髮分割再思考，我們一起來思考看看吧！

將頭髮分成「瀏海」「側面頭髮」「腦後頭髮」這 3 個面來思考

將頭部分成 3 個面的部位來思考，便容易理解頭髮形成的髮流。在描繪時瀏海要從額頭的髮際線向前畫；側面的頭髮是向後分布或向下分布；腦後頭髮是向上提高或者向下分布，在一連串流動的規則之下作畫正是重點。比起短髮或長髮，比肩膀略短的鮑伯頭的頭髮長度，容易呈現頭髮的動作，是很適合練習的髮型。

3 個面的思考方式

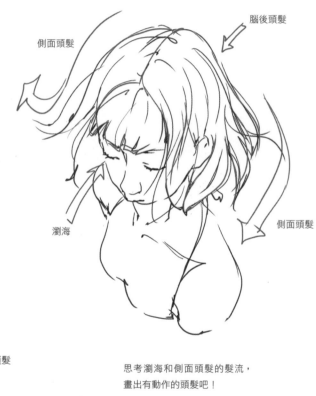

側面頭髮

腦後頭髮

瀏海

側面頭髮

思考瀏海和側面頭髮的髮流，
畫出有動作的頭髮吧！

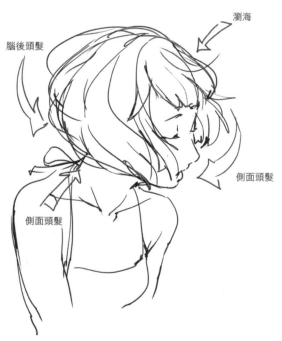

腦後頭髮

瀏海

側面頭髮

側面頭髮

頭髮飄動的思考方式

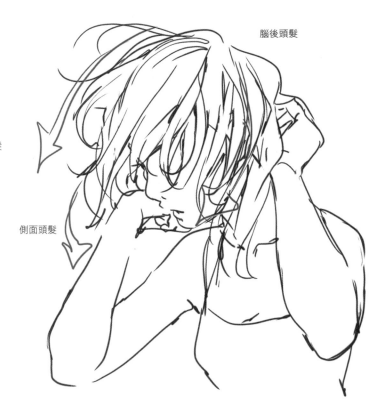

腦後頭髮

側面頭髮

畫成從後方吹來的風使頭髮
整體向前流動的樣子。

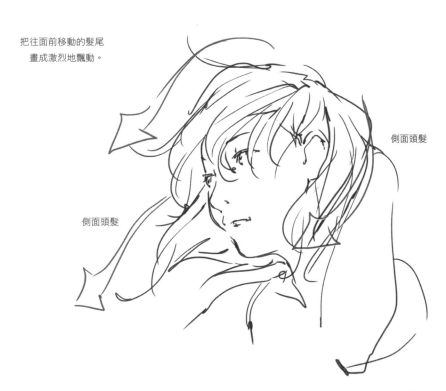

把往面前移動的髮尾
畫成激烈地飄動。

側面頭髮

側面頭髮

表現出腦後頭髮和髮尾的動作

思考描繪腦後頭髮的髮流和髮尾的動作，就能
讓人聯想到身體和頭部的動作。

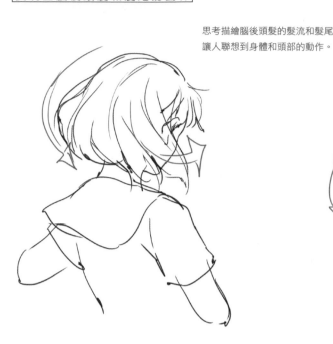
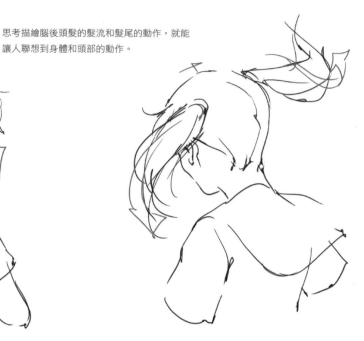

表現頭髮遲了一些的動作

把頭想成圓的中心，讓頭部轉動，想像向外偏離的頭
髮動作，並描繪出來。

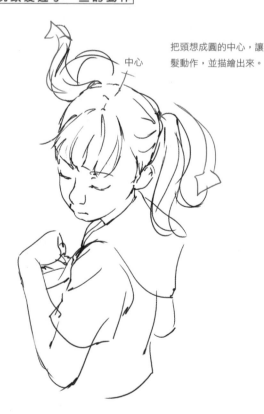

中心

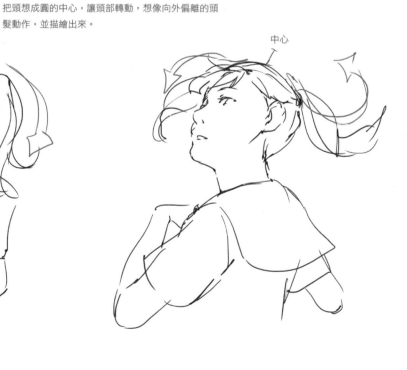

中心

藉由頭髮表現空氣的流動

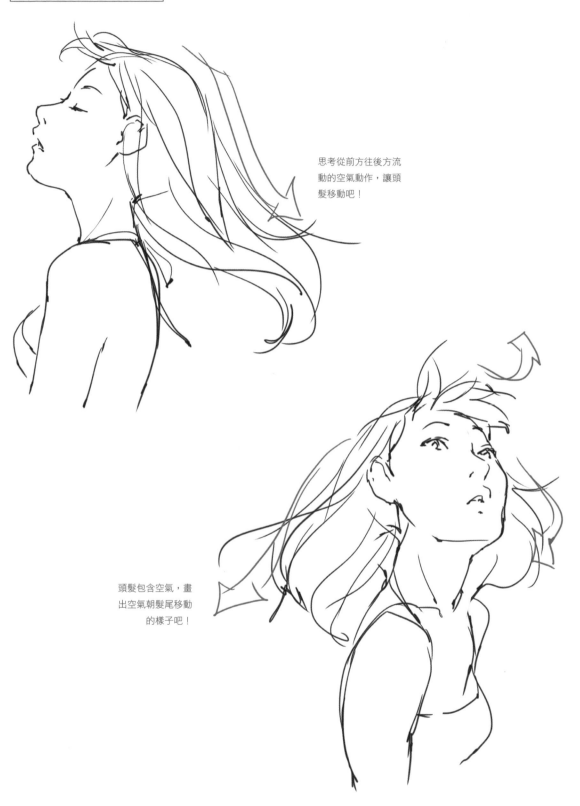

思考從前方往後方流動的空氣動作，讓頭髮移動吧！

頭髮包含空氣，畫出空氣朝髮尾移動的樣子吧！

15 脖子的畫法

> 描繪脖子的重點是，到背部和肩膀的連接。因為脖子和脊椎連在一起，所以注意描繪脊椎，並且畫出從脖子呈天秤狀下垂的肩膀走向，就會一口氣呈現真實感。

脖子與周遭骨骼的關係很重要

鎖骨具有天秤般的作用，連接脖子和肩膀。鎖骨折斷後肩膀和手就不能活動，從這個理由來看也會明白。描繪脖子周圍時，也了解鎖骨的功能之後再描繪，就能表現得立體。此外，脖子位於擔負身體軀幹的脊柱（脊椎）的延長線上。也要注意描繪與脊椎的連接。

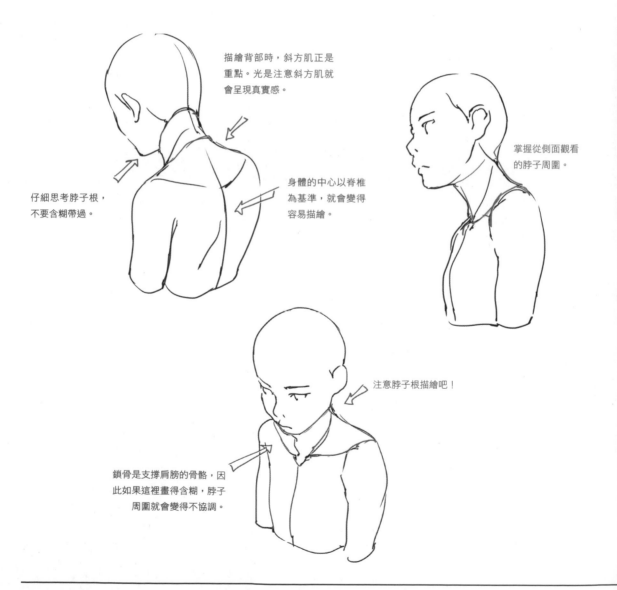

描繪背部時，斜方肌正是重點。光是注意斜方肌就會呈現真實感。

仔細思考脖子根，不要含糊帶過。

身體的中心以脊椎為基準，就會變得容易描繪。

掌握從側面觀看的脖子周圍。

注意脖子根描繪吧！

鎖骨是支撐肩膀的骨骼，因此如果這裡畫得含糊，脖子周圍就會變得不協調。

日常的動作與脖子周圍

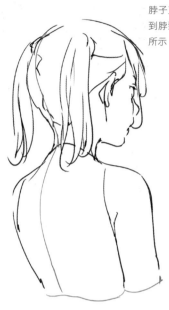

脖子直直地向前。從後腦杓到脖頸、背部的走向如插圖所示。

轉動脖子

轉動脖子時不會到達正側面，這個角度是可轉動範圍的極限。要再繼續轉動，移動眼睛或移動肩膀才會變成自然的動作。

有時肩膀會自然地向前突出。

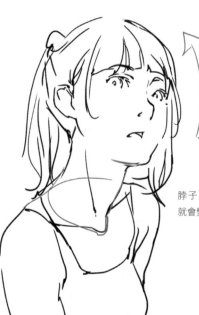

抬頭時，肩膀下沉，脖子的寬度畫寬一點。這樣就會很自然。

脖子的長度畫長一點，就會變得自然。

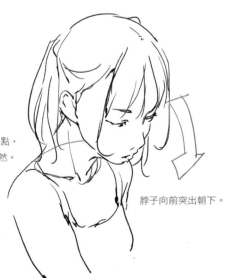

脖子的長度畫短一點，就會變得自然。

脖子向前突出朝下。

下巴下方的畫法

為了表現立體的脖子周圍，還有一個重點是「下巴下方」的
三角形。有沒有注意下巴下方的三角形，會使脖子周圍的立
體感改變許多。思考從耳朵到下巴的走向以及脖子與下巴的
根部，畫出立體的三角形吧！

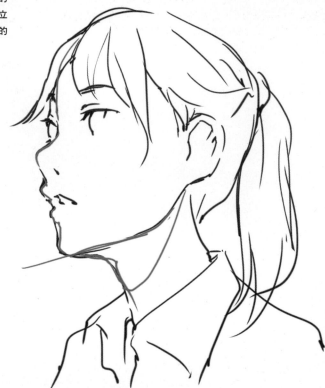

注意描繪抬起下巴時的下
巴下方的三角形。

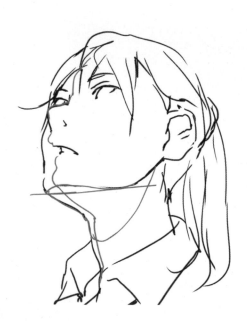

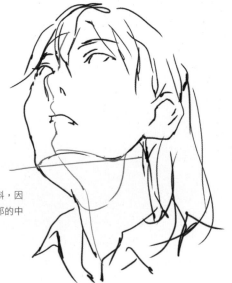

加上角度後臉部容易歪斜，因
此要畫正中線，維持臉部的中
心描繪吧！

張開嘴巴時的下巴下方

大大地張開嘴巴時，還有背影也別忘了下巴下方的三角形，都要
注意描繪。藉由改變角度，經常有看見下巴下方的場景。靈活地
畫出下巴下方，就能表現出具有立體感的頭部。

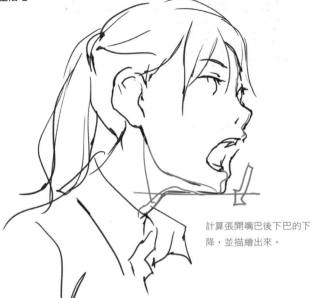

計算張開嘴巴後下巴的下
降，並描繪出來。

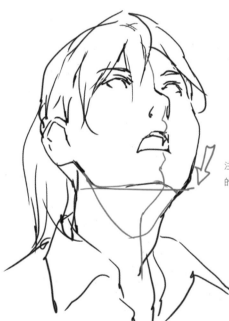

注意描繪張開嘴巴時
的下巴角度。

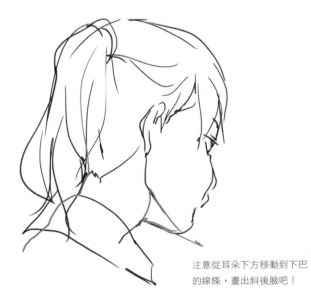

注意從耳朵下方移動到下巴
的線條，畫出斜後臉吧！

16 肩膀的畫法

描繪肩膀時的重點是，要思考畫出肩膀的可動範圍。伸手或是拉回，或者抬起放下，肩膀會往上下左右頻繁地移動。注意這些動作，就能表現出肩膀自然的動作。

思考描繪肩膀的動作

肩膀會往移動手臂的方向移動。並非只有手臂移動。肩膀和手臂是連動的，這點要常常記在心裡。假如理解肩膀和手臂的關係，手臂動作的可動範圍的表現也會變得自然，動作的幅度也會變大。雖然

在大動作容易明白，不過在日常的動作中會變得細微，所以要用觀察力面對作畫。

背部和肩膀的關係

從後面觀看時脖子和肩膀的走向很重要。

舉起手臂的動作

思考身體的形狀描繪。

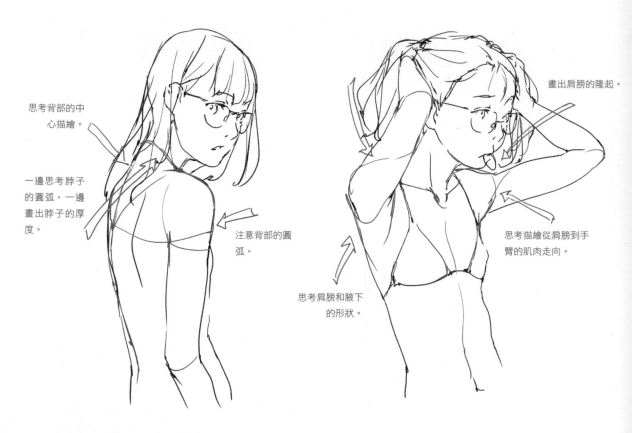

思考背部的中心描繪。

一邊思考脖子的圓弧，一邊畫出脖子的厚度。

注意背部的圓弧。

畫出肩膀的隆起。

思考描繪從肩膀到手臂的肌肉走向。

思考肩膀和腋下的形狀。

放鬆的狀態

據說日本有許多女性，放鬆時容易變得駝背。詳細地描繪這些特徵，就會產生真實感。相反地描繪嚴肅的女性時，要畫成腰挺直來表現。

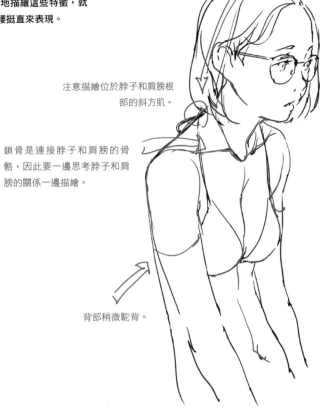

注意描繪位於脖子和肩膀根部的斜方肌。

鎖骨是連接脖子和肩膀的骨骼，因此要一邊思考脖子和肩膀的關係一邊描繪。

背部稍微駝背。

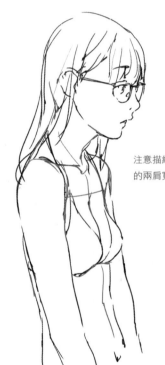

注意描繪有點狹窄的兩肩寬度。

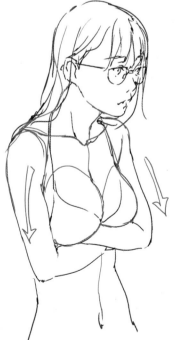

描繪胸部時，想像從脖子擴散成八字描繪。

思考描繪肩膀的動作

穿胸罩的動作要活動手臂和肩膀。換衣服的場景，也很適合用來練習自然活動的關節。

從穿胸罩的動作思考肩膀的動作。

拉胸罩使胸部上托。

手臂往後繞時，肩膀根部會向前移動。

配合肩膀思考描繪胸部的動作。

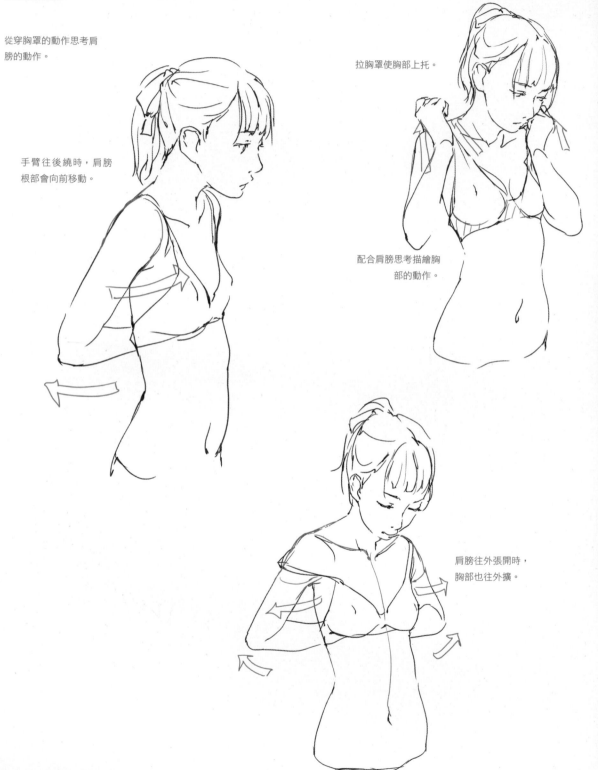

肩膀往外張開時，胸部也往外擴。

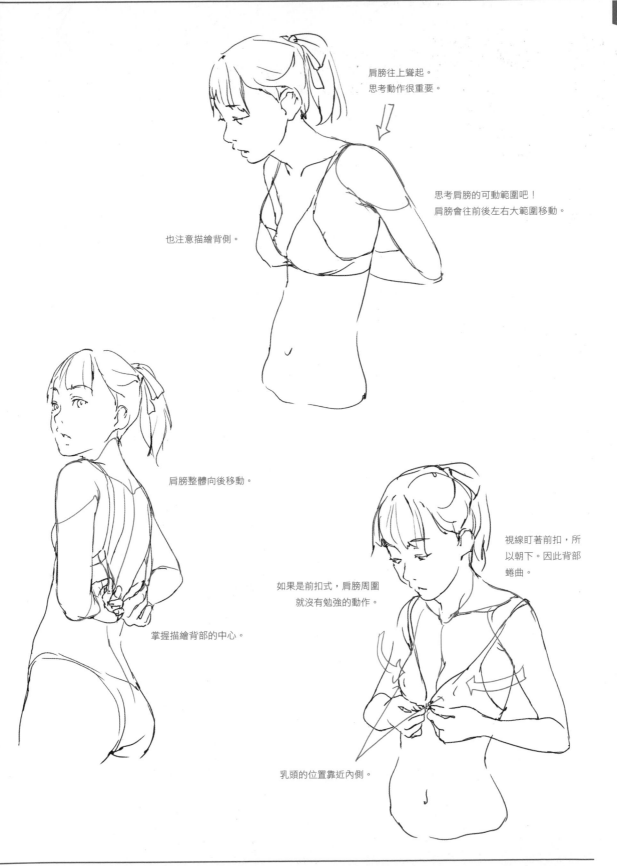

肩膀往上聳起。
思考動作很重要。

思考肩膀的可動範圍吧！
肩膀會往前後左右大範圍移動。

也注意描繪背側。

肩膀整體向後移動。

如果是前扣式，肩膀周圍
就沒有勉強的動作。

視線盯著前扣，所
以朝下。因此背部
蜷曲。

掌握描繪背部的中心。

乳頭的位置靠近內側。

胸部的畫法

描繪胸部時最好依據肋骨的厚度。思考肋骨之後，在胸部的鼓起加上起伏，就能表現出具有立體感的胸部。

思考肋骨的動作

思考描繪出活動身體時的肋骨動作吧！要描繪身體的動作，思考脊椎的動作正是基本。與脊椎直接連接的肋骨，同時也是作為胸部動作的基準的部位。思考描繪沿著脊椎的肋骨柔和的動作吧！畫出注意到肋骨的胸部，上半身的動作就會順暢，可以自由地表現。

肩膀的動作與肋骨的關係

背部的肩胛骨靠近後肋骨會打開。藉由活動肩膀可知鎖骨與肋骨大大地活動。

思考畫出肋骨後，便容易想像胸部周圍的厚度和鼓起。

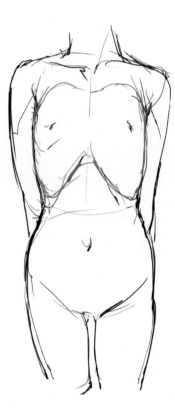

思考從正面側面觀看的肋骨。

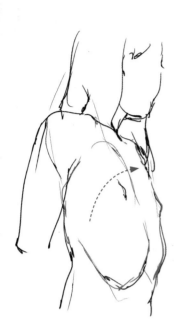

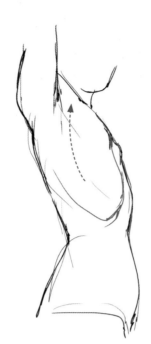

舉起手臂後，
肋骨也會向上移動。

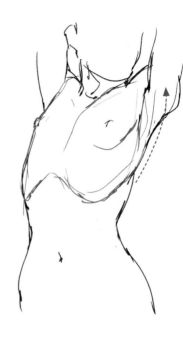

藉由挺胸，肋骨往前方移動。

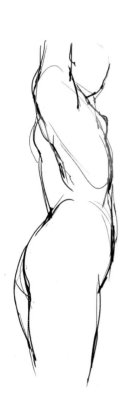

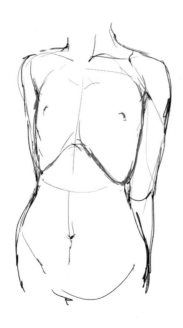

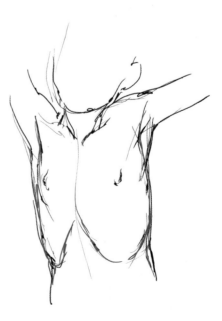

思考挺胸，或是手臂抬起放下時的肋骨動
作很重要。

胸部動作的移動

一面思考肋骨的移動,一面思索連到下腹部的走向。畫出身體的正中
線,表現身體的凹凸與走向吧!

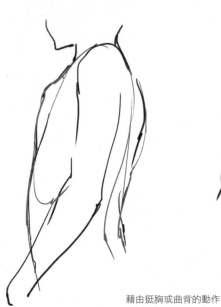

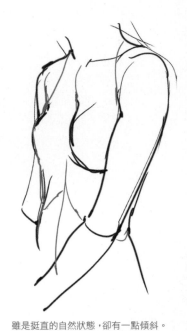

藉由挺胸或曲背的動作
思考身體的前後移動。

雖是挺直的自然狀態,卻有一點傾斜。

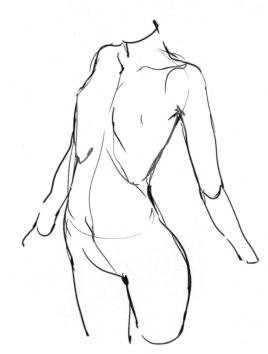

舉起手臂時的肋骨。
注意描繪從脊椎的走向。

手臂繞到背後的狀態,肋骨打開。

注意中心線

依照身體的動作,畫成中心線流動般的印象吧!

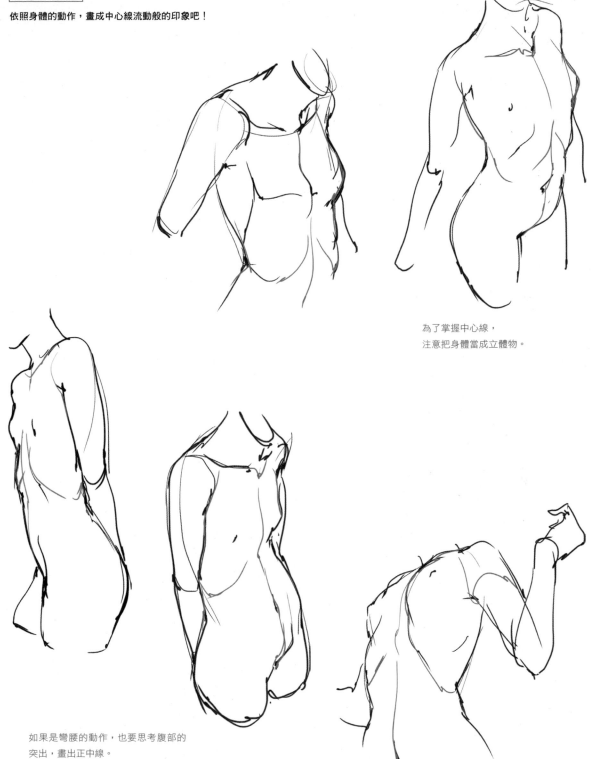

為了掌握中心線,
注意把身體當成立體物。

如果是彎腰的動作,也要思考腹部的
突出,畫出正中線。

依照情況改變的胸部

依照身體的動作與姿勢，身體的走向會改變。配合身體的動作畫出胸部
的變化吧！

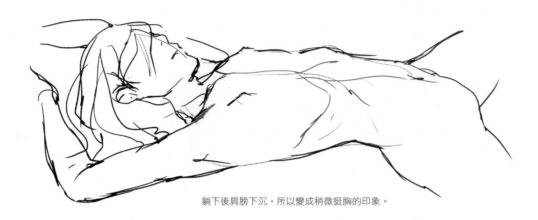

躺下後肩膀下沉，所以變成稍微挺胸的印象。

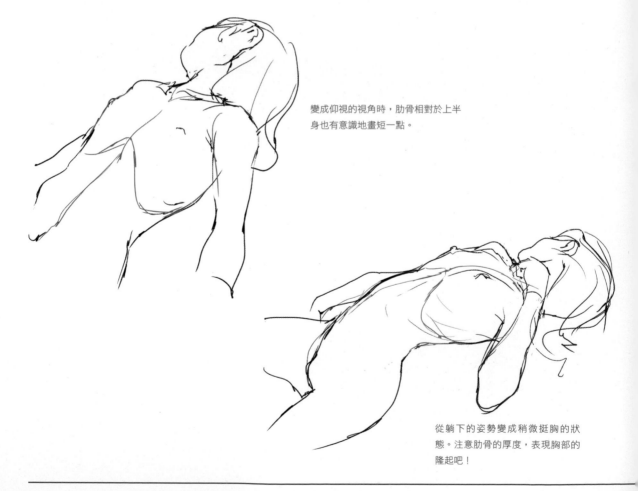

變成仰視的視角時，肋骨相對於上半
身也有意識地畫短一點。

從躺下的姿勢變成稍微挺胸的狀
態。注意肋骨的厚度，表現胸部的
隆起吧！

變成向前彎之後，
肩膀往前方下沉。

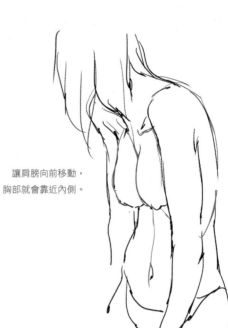

讓肩膀向前移動，
胸部就會靠近內側。

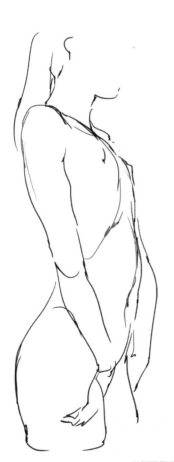

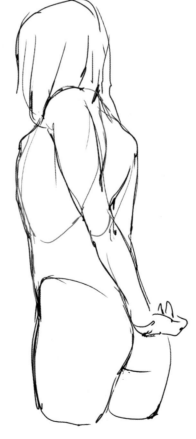

從側面觀看肋骨的樣子。
畫出肋骨柔和的曲線吧！

描繪男性的胸部

描繪男性的上半身時，基本上胸部比女性更厚實。此外肩膀和
手臂周圍的肌肉量也很多，所以比起女性上半身更有分量，以
這個印象描繪吧！

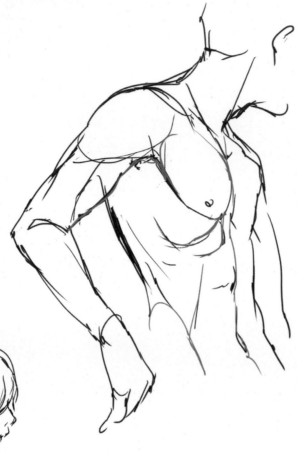

男性的胸部不只胸部的肌肉
（大胸肌），也要注意描繪
肩膀周圍和緊緻的腹肌。

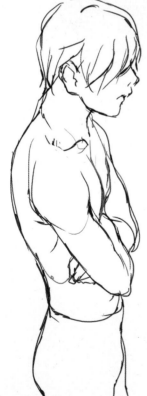

抱著胳膊，
由於手臂的壓迫，
胸膛往上側隆起。

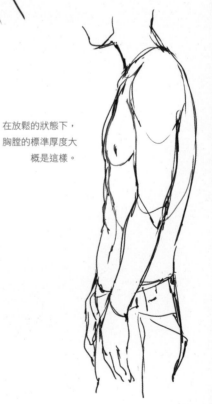

在放鬆的狀態下，
胸膛的標準厚度大
概是這樣。

上半身由背部的肌肉、胸部周圍的肌肉和腹部的肌肉所構成。即使一點動作，也要表現出肌肉浮現的地方。

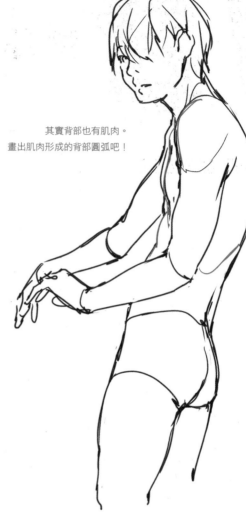

其實背部也有肌肉。
畫出肌肉形成的背部圓弧吧！

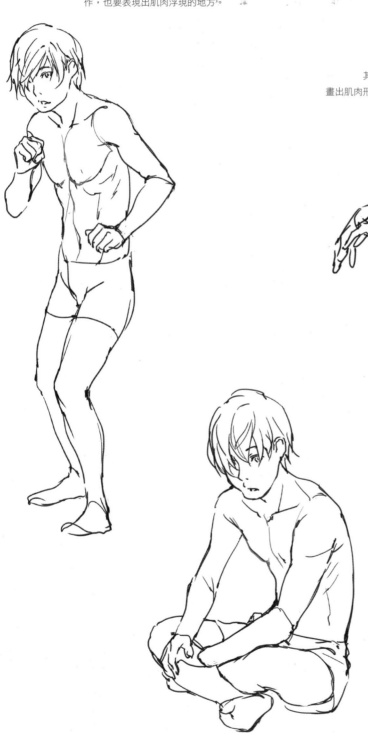

胸膛畫厚一點，
仔細描繪腹肌部分，
就會變成均衡的身體。

18 背部的畫法

> 描繪背部時要注意脊椎描繪。藉由注意脊椎,就能表現背部的中心與圓弧等動作的走向。

注意背部的曲線

背部的中心有脊椎,肌肉以脊椎為中心往左右擴散。另外,在身體側面很難長肌肉,會比長在背部的肌肉小一點。注意側面肌肉和背部肌肉的分量差異,腰身也會變得容易描繪。注意表現長在背部的肌肉呈扇狀,畫出背部的圓弧吧!

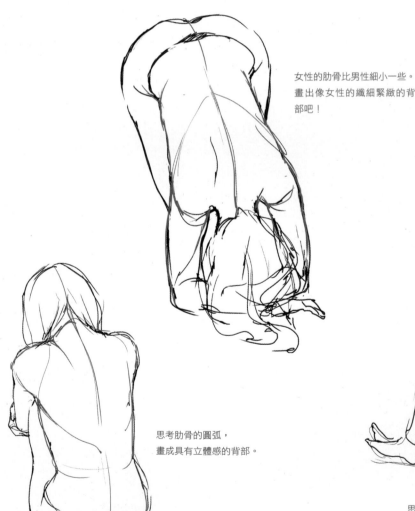

女性的肋骨比男性細小一些。畫出像女性的纖細緊緻的背部吧!

思考肋骨的圓弧,畫成具有立體感的背部。

思考背部的上下,上側比下側彎曲的角度更大。下側並非背部,藉由彎腰,彎曲的角度會變大。

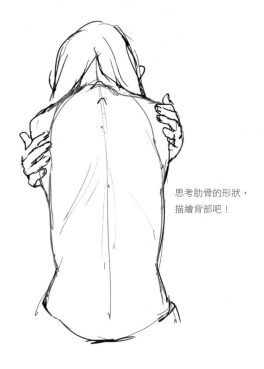

思考肋骨的形狀，
描繪背部吧！

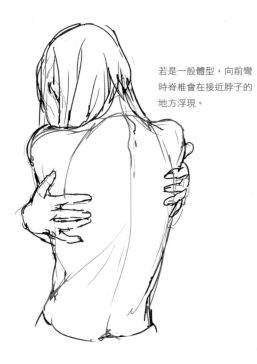

若是一般體型，向前彎
時脊椎會在接近脖子的
地方浮現。

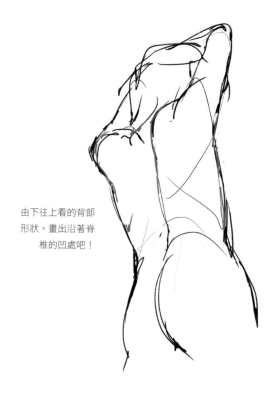

由下往上看的背部
形狀。畫出沿著脊
椎的凹處吧！

思考描繪背部的圓弧。

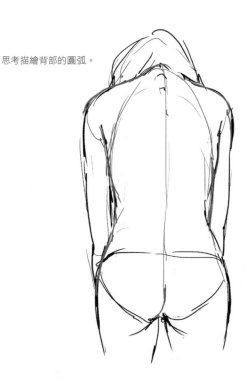

注意脊椎描繪背部

描繪身體自然的動作時，重點是思考脊椎走向的身體扭轉。讓身體往想移動的方向扭轉等，畫出自然的動作吧！

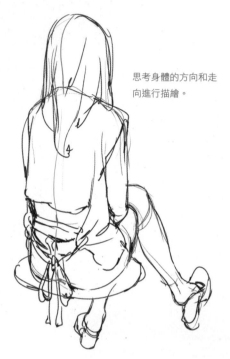

思考身體的方向和走向進行描繪。

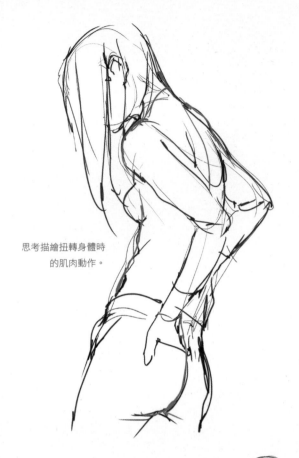

思考描繪扭轉身體時的肌肉動作。

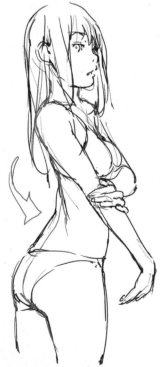

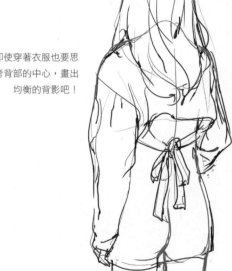

即使穿著衣服也要思考背部的中心，畫出均衡的背影吧！

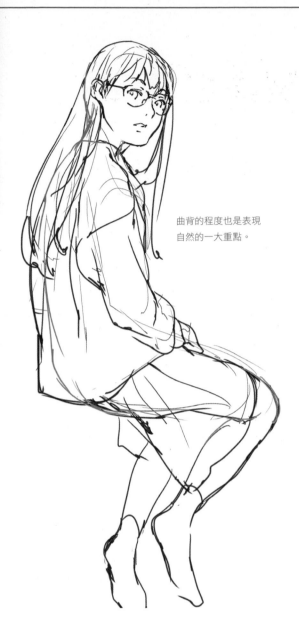

曲背的程度也是表現
自然的一大重點。

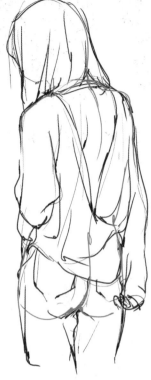

思考描繪稍微扭轉的
背部表現吧！

讓上半身的重心向前
移動，這樣的曲背程
度才自然。

19 腰部、腰身的畫法

[描繪腰身時要把腰部想成圓片,畫出腰部的形狀很重要。不只從正面觀看的腰身,也要思考描繪從上下觀看的腰身和加上扭轉的形狀。]

經常注意立體的腰部

描繪身體時,全身平衡的基準設定在腰部,便容易畫出均衡的姿勢。因為上半身與下半身協調地連接描繪時,腰部的角度和

高度等將是觀察平衡的基準。腰部也是縱向的脊椎和橫向的骨盆的交點,在描繪身體時是一大重點。

從側面觀看時的美感,從腰部到臀部的女性化的 S 字線條將是重點。

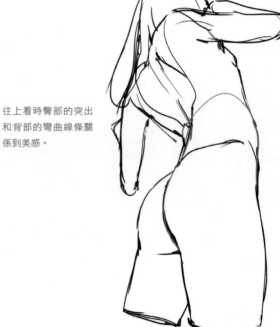

往上看時臀部的突出和背部的彎曲線條關係到美感。

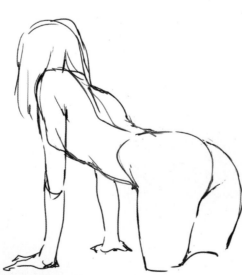

從背面觀看的臀部大小,和腰身連到肋骨的胸口圓弧的走向,表現出女人味。

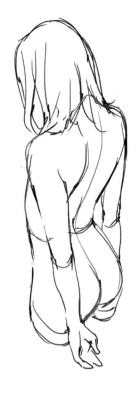

思考描繪上半身與下
半身的走向。

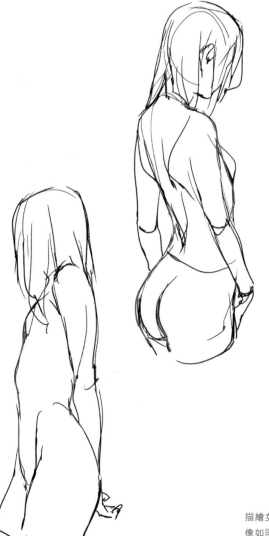

描繪女性的身體時,要不斷在腦中想
像如同沙漏一樣,越往中心變得越細
的腰部,在直立時腰部稍微向前凸出,
必須加進人的現實要素描繪。

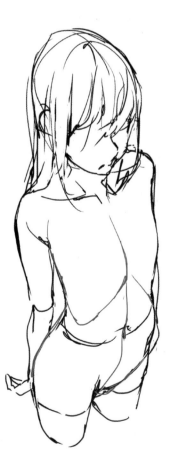

從動作看到的腰部、腰身等

在上一頁解說了腰部的角度與上半身和下半身的連接，
在此以各種姿勢的插圖，來看看依照動作和角度改變的
腰部形狀。

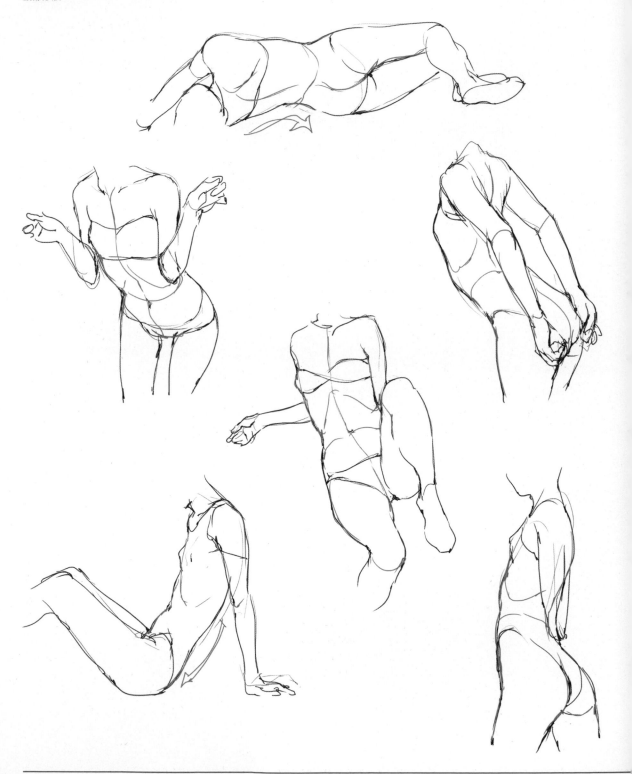

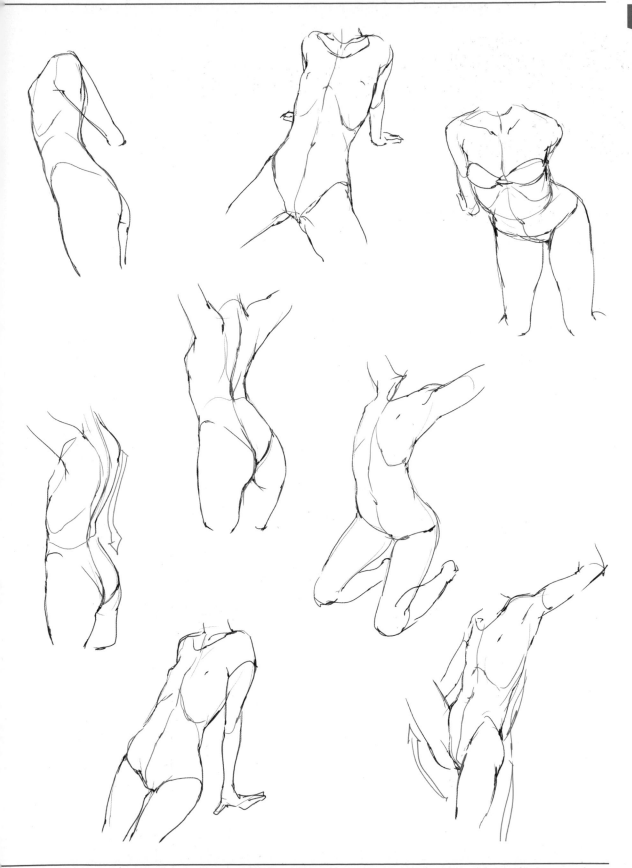

描繪臀部和骨盆

臀部在各種角度的外觀都不同。先注意骨盆,試著畫出各種方向吧!並且,也試著描繪站立時的臀部和坐下時的臀部有何不同。

前後左右各種方向的形狀

腰部和臀部在前後形狀不一樣。說穿了,在前後左右形狀全都不同。先來學習把形狀記起來吧!大腿張開的樣子和可動範圍、從下方觀看的形狀等,光是腰部就需要各種資訊。畫得越多就會記住越多資訊,你就能畫出各種角度,請堅持不懈地努力吧!

後面

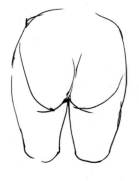
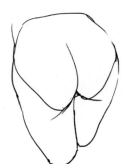

斜下方

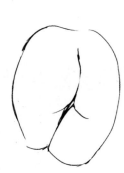
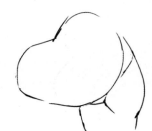

正面

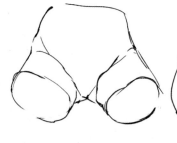

前面下方

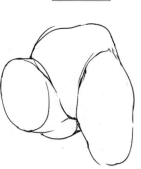

側面

思考骨盆的寬度

盤腿坐的姿勢同時也是骨盆最寬的形狀。試著
描繪從各種方向觀看的骨盆的寬度吧！

描繪盤腿坐的模樣時，腿根和膝蓋的
縱深是最難畫的。思考描繪盤腿坐時
在胯下前面形成的三角形空間，就會
稍微容易理解吧？

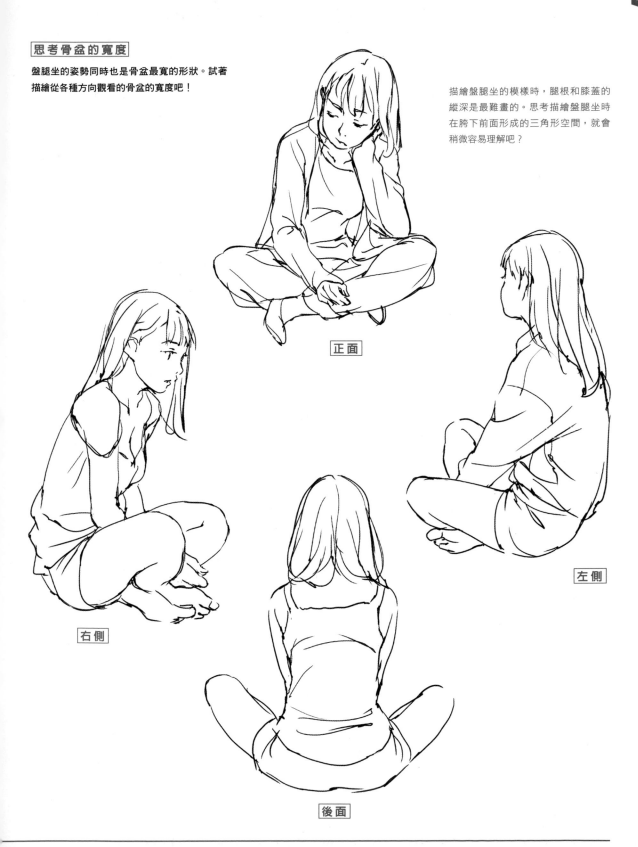

正面

左側

右側

後面

注意描繪陷入肉裡

注意從臀部到大腿的走向，畫出大腿和小腿的陷入吧！
思考描繪依照姿勢改變的臀部形狀。

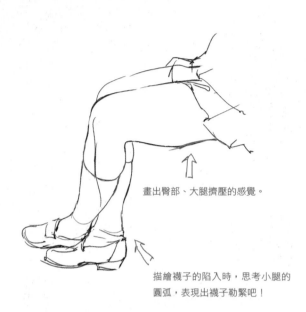

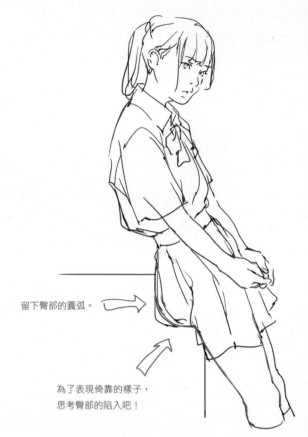

畫出臀部、大腿擠壓的感覺。

描繪襪子的陷入時，思考小腿的
圓弧，表現出襪子勒緊吧！

留下臀部的圓弧。

為了表現倚靠的樣子，
思考臀部的陷入吧！

思考描繪由於體重使大腿
擠壓的樣子。

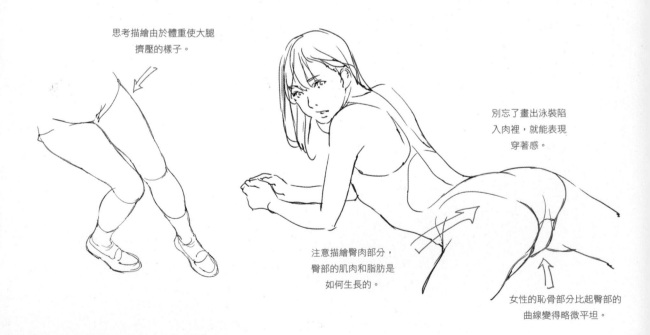

別忘了畫出泳裝陷
入肉裡，就能表現
穿著感。

注意描繪臀肉部分，
臀部的肌肉和脂肪是
如何生長的。

女性的恥骨部分比起臀部的
曲線變得略微平坦。

描繪從動作和角度看見的骨盆動作

依照活動方式和觀看角度,骨盆的角度與動作有所不同。
畫出配合動作與角度的骨盆傾斜吧!

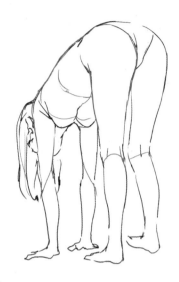

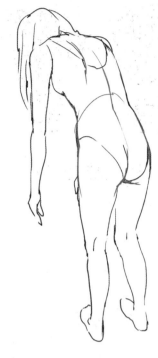

變成向前彎後,臀部是自然突出的形狀。注意描繪與撐住的手變成平行的腳尖吧!

描繪往臀部陷入的緊身褲,
表現出形狀漂亮的臀部吧!

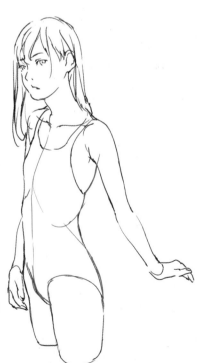

藉由近前腿和內側腿的高低
差,表現腰部的縱深。

上臂的畫法

描繪女性的上臂時，重點是從肩膀連接和沿著走向的手臂圓弧，從關節部分彎曲的手臂形狀和方向等。畫出上臂柔軟自然的動作和走向吧！

上臂的曲線與關節

比起肌肉量很多的男性上臂，女性上臂的魅力之一是手臂的圓弧。正確地掌握帶有圓弧的手臂表現，和肘關節的彎曲方向，就是畫手臂的訣竅。以男性的情況，充分注意描繪肌肉就是重點。注意體型描繪時，無論是女性或男性，都要注意肌肉上脂肪的厚度。

注意上臂的角度

思考角度不同時所看見的上臂的表現。

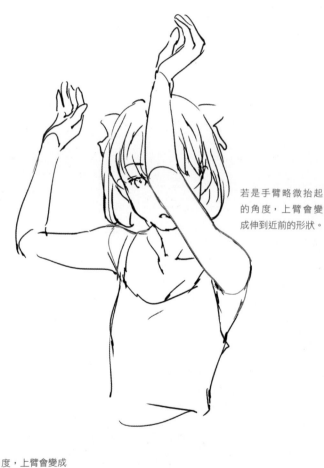

若是手臂略微抬起的角度，上臂會變成伸到近前的形狀。

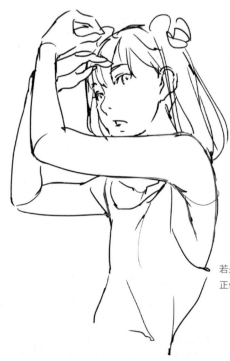

若是這個角度，上臂會變成正側面的形狀。

HINT

注意肩膀的拋物線（肌肉）

手臂從肩膀到手腕，由
多個肌肉重疊而成。若
是理解肌肉的構造，就
能畫出協調的輪廓。

依照方向，會使肩膀的外觀改
變。像是朝向側面時，最先思
考描繪肩膀的拋物線部分，就
會容易作畫喔！

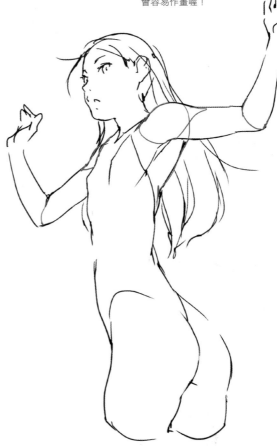

思考描繪手臂伸向近前時的手
臂、肩膀的圓弧。基本上是由圓
筒所構成，想像加上肌肉描繪。

HINT

畫出具有遠近感的手臂

基本上以上臂和前臂這2
個圓筒描繪手臂，便會容
易想像。相對於連接的圓
筒，不妨加上肌肉表現手
臂的細節。

上臂

前臂

擁抱時的上臂

為了讓原本看不見的內側的上臂形狀也簡單明瞭,以透視圖整理了擁抱時的上臂動作與形狀。也思考觀察一下左右兩臂的重疊吧!

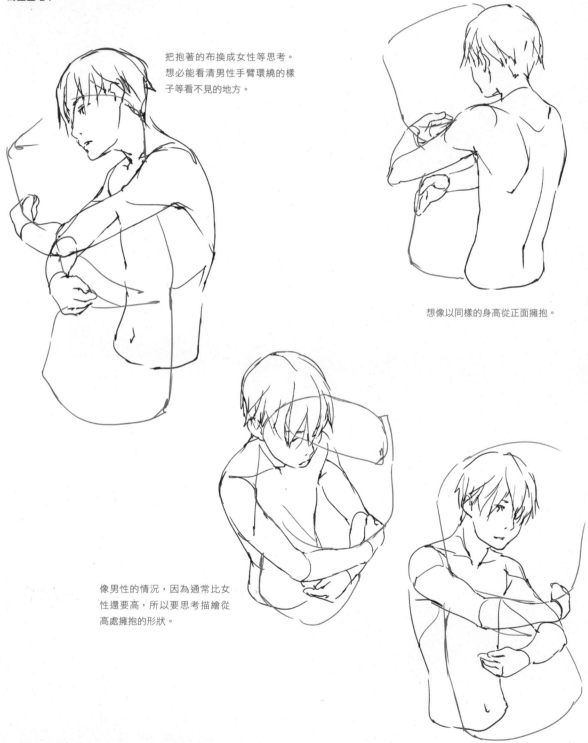

把抱著的布換成女性等思考。想必能看清男性手臂環繞的樣子等看不見的地方。

想像以同樣的身高從正面擁抱。

像男性的情況,因為通常比女性還要高,所以要思考描繪從高處擁抱的形狀。

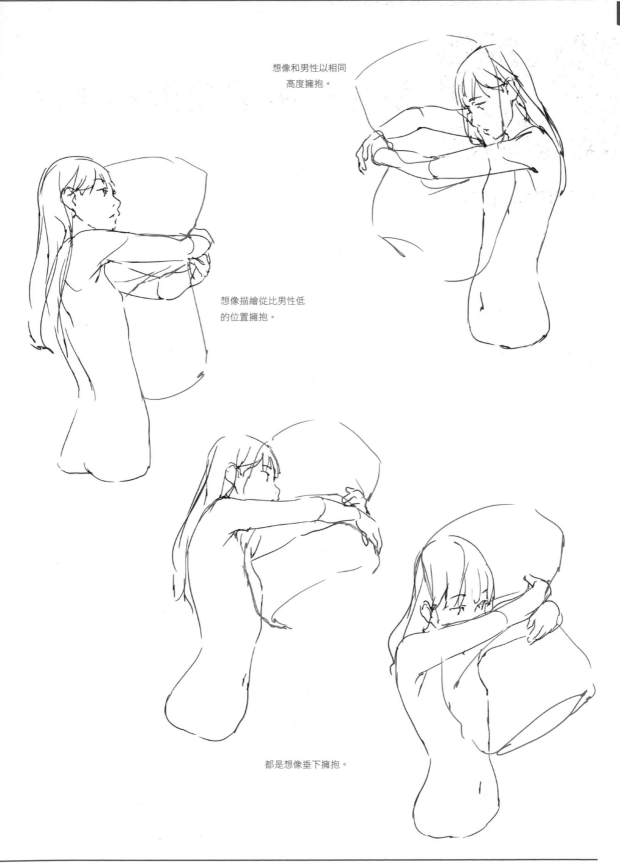

想像和男性以相同
高度擁抱。

想像描繪從比男性低
的位置擁抱。

都是想像垂下擁抱。

手肘的可動範圍和角度

手肘的形狀會隨著動作改變。我們一起來看看手肘彎曲時和伸展時、從前方觀看時和從側面觀看時的差異。

理解手肘的可動範圍

自己試試手肘的可動範圍就能體驗明白。嘗試能活動到什麼程度是最好的方法。活動手臂時的胸部走向和形狀、肩膀的高度和位置感覺等，在手肘的可動範圍以外也能發現許多重點。例

如實際試著活動後，雖然可以大範圍活動，但是你會察覺，它不會往某個固定的方向彎曲。

思考描繪關節部分的構造

描繪肘關節部分的方向，還有配合它的手臂的圓弧。思考描繪基本的手臂形狀吧！

從上方

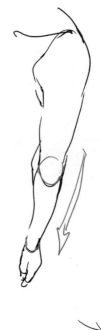

從前方

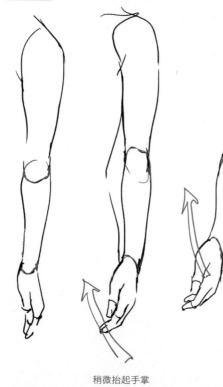

稍微抬起手掌

彎曲時

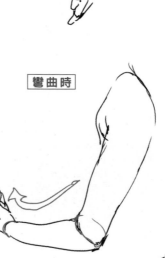

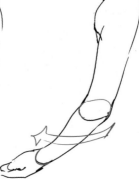

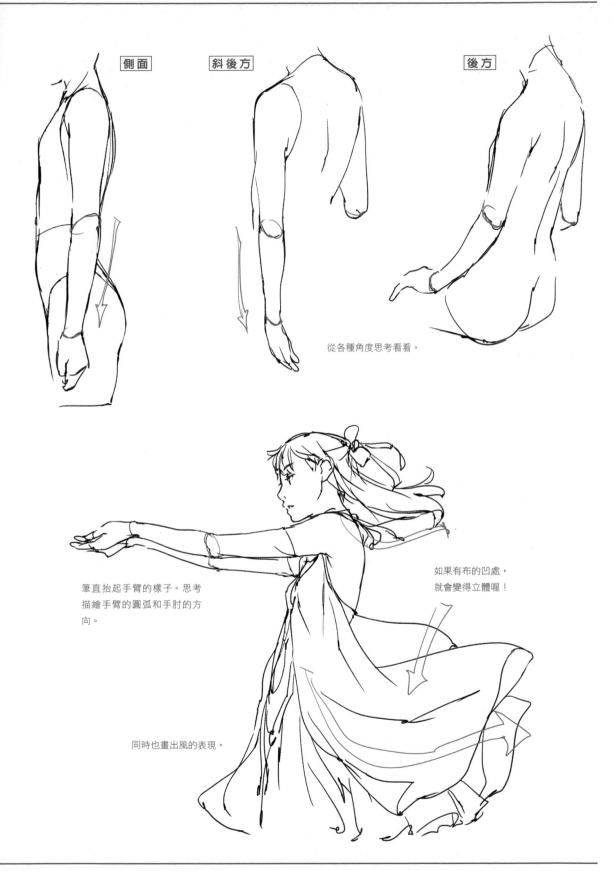

側面　　斜後方　　後方

從各種角度思考看看。

筆直抬起手臂的樣子。思考
描繪手臂的圓弧和手肘的方
向。

如果有布的凹處，
就會變得立體喔！

同時也畫出風的表現。

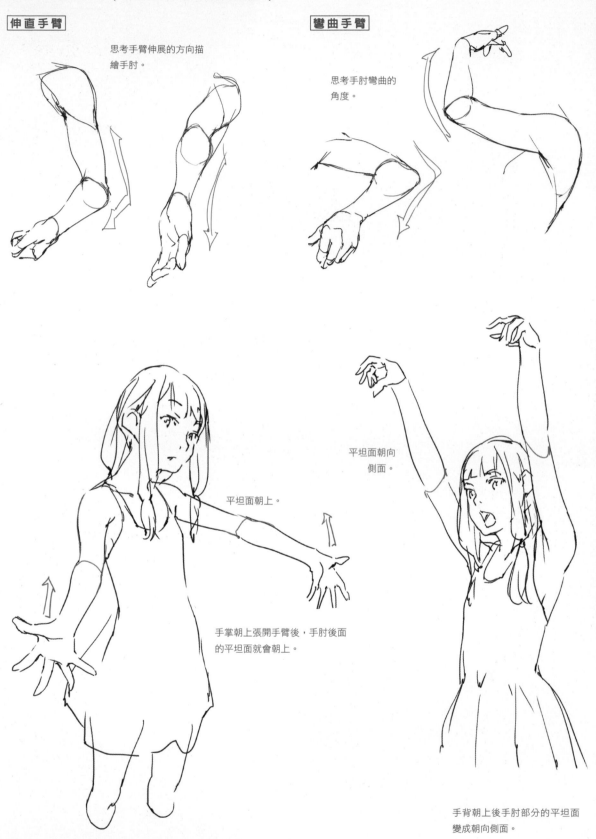

伸直手臂

思考手臂伸展的方向描繪手肘。

彎曲手臂

思考手肘彎曲的角度。

平坦面朝上。

手掌朝上張開手臂後，手肘後面的平坦面就會朝上。

平坦面朝向側面。

手背朝上後手肘部分的平坦面變成朝向側面。

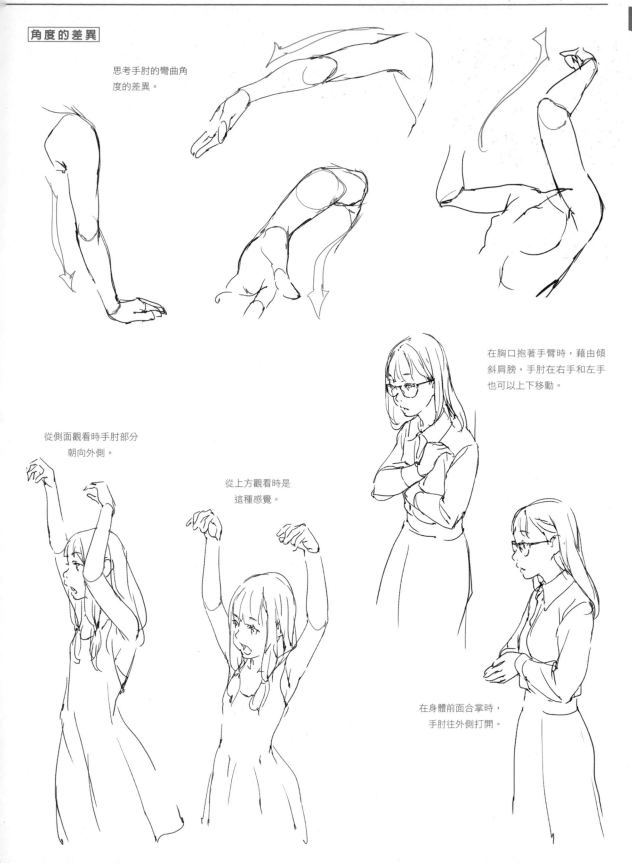

角度的差異

思考手肘的彎曲角
度的差異。

在胸口抱著手臂時，藉由傾
斜肩膀，手肘在右手和左手
也可以上下移動。

從側面觀看時手肘部分
朝向外側。

從上方觀看時是
這種感覺。

在身體前面合掌時，
手肘往外側打開。

23 手掌的畫法

[手掌的形狀從 4 個方向觀看都不一樣。指尖動作和關節彎曲方式造成的差異，甚至隨著狀況形狀不同等，雖是難度高的部位，不過理解之後也是越畫越有趣的部位。]

畫自己的手掌吧

雖說手掌是難度高的部位，但是容易參考自己手的動作是最大的優點。自己的手掌就是最好的參考資料。首先畫自己的手掌練習吧！雖然學會手掌的構造和掌握形狀的訣竅是最好的方法，不過只要練習描繪各種角度的手掌，自然就會掌握訣竅。

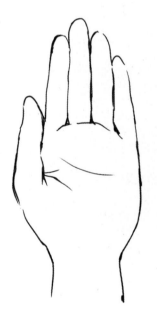

手掌側

不管哪種體型，手掌的厚度和豐滿度因人而異。

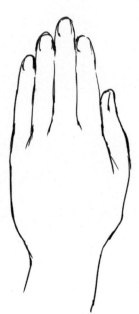

手背側

手背容易顯現體型和年齡。指頭的長度也很重要。

拇指側

拇指根部大大地隆起。

小指側

雖然指頭有五根，不過依照外觀當然會被遮住，因此不必畫出所有的指頭。

試著從各種角度描繪

改變手掌的握法和角度描繪看看。只要畫過一次，也能當成
今後的參考喔！

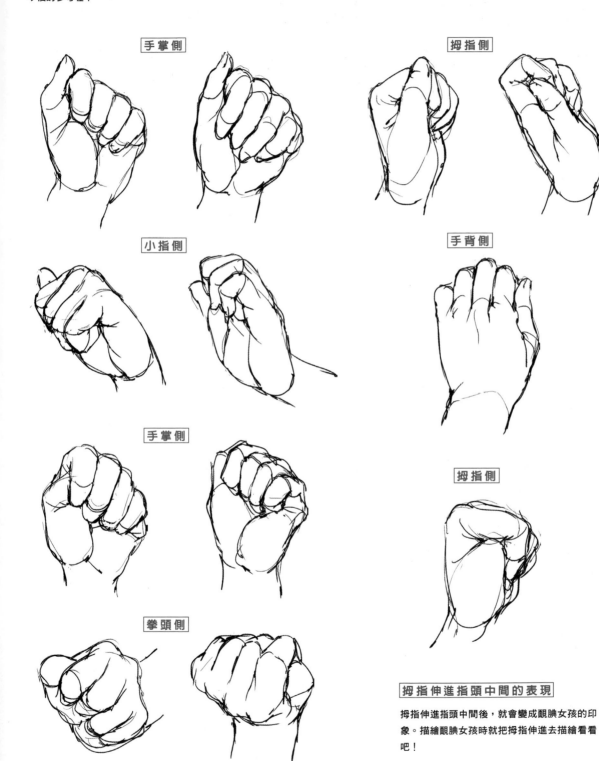

手掌側

拇指側

小指側

手背側

手掌側

拇指側

拳頭側

拇指伸進指頭中間的表現

拇指伸進指頭中間後，就會變成靦腆女孩的印
象。描繪靦腆女孩時就把拇指伸進去描繪看看
吧！

思考描繪雙手的角度和平衡

描繪雙手時必須思考平衡。思考畫出雙手的方向、重疊的樣子和距離
感吧！

愛心

若是這種呈現方式，畫出一邊後複製貼
上就能完成，因此很輕鬆。

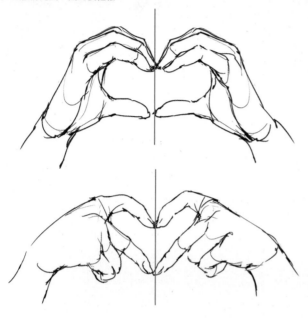

小愛心

思考畫出可愛的動作也能當成
練習喔！

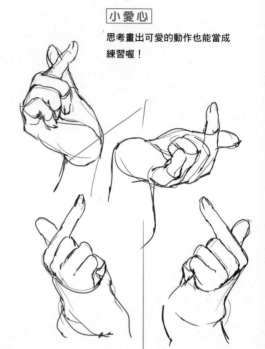

兔耳

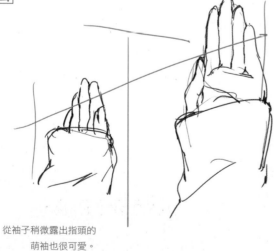

從袖子稍微露出指頭的
萌袖也很可愛。

愛心

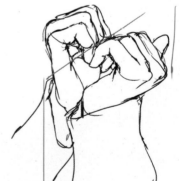

左右不對稱的圖，要思考畫
出彼此的中心。

描繪注意手掌樣貌的姿勢

怎樣讓手掌的樣貌看起來更加可愛等，依據姿勢思考畫圖吧！
表現的幅度會擴大喔！

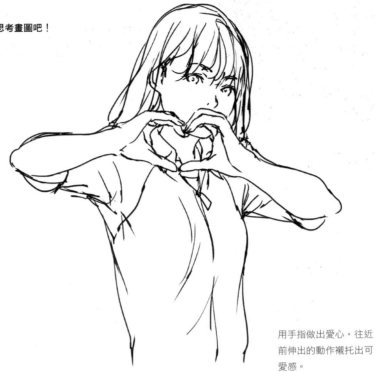

手掌放在臉部側面，可愛的兔
女孩便完成了。

用手指做出愛心，往近
前伸出的動作襯托出可
愛感。

稍微跳起來，也會變成可
愛的動作喔！

24 大腿的畫法

[描繪女性時大腿是重要的地方。理解形狀之後，帶著講究把大腿畫成有魅力或躍動感等，女性人物的表現品質的幅度就會擴大。]

注意腿部的形狀

描繪女性深具魅力的大腿時，重點是美麗的曲線等魅惑的要素，不過首要重點在於是否確實認知腿部的形狀。由於大腿簡單好畫，肉的長法以及與小腿長度的平衡等要是歪斜，這個部位就會容易出現不協調感。肉的長法沒什麼男女差異，請參考自己的腿，理解構造描繪吧！

在膝蓋加上線條

在膝蓋加上線條，作為思考腿部彎曲方向和腿部圓弧的提示。

描繪大腿的鼓起。

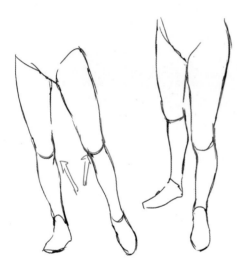

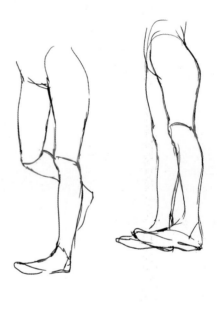

把膝蓋畫成感覺變成八字。

竧二郎腿時，表現小腿的擠壓描繪。

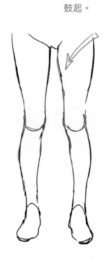

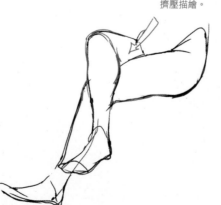

描繪從臀部的走向。

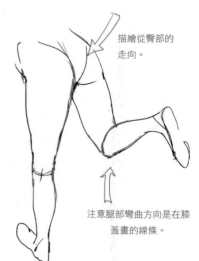

注意腿部彎曲方向是在膝蓋畫的線條。

注意描繪大腿的鼓起

依照姿勢表現大腿的鼓起。重點是點綴大腿的擠壓和圓弧等魅力要素。

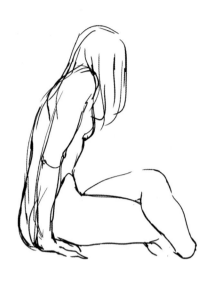

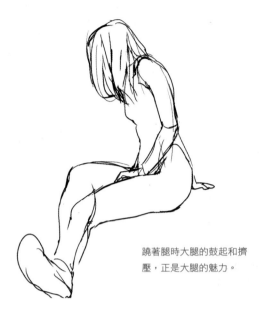

蹺著腿時大腿的鼓起和擠壓，正是大腿的魅力。

衣服陷入肉裡

HINT

衣服陷入肉裡。

表現泳裝陷入肌膚的樣子，就能畫成有點豐滿的印象。

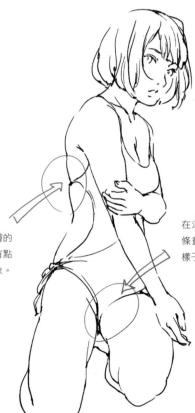

在泳裝和肌膚交界的陷入，以擦掉線條畫來表現。畫成泳裝被捲進肉裡的樣子吧！

HINT

泳裝陷入肉裡。

按照情境描繪大腿的樣貌

描繪依照狀況改變的大腿樣貌。用大腿夾東西,或是想像不同情境的大腿
吧!重點是注意依照描繪的角度改變的透視圖。

橫臥時大腿夾住枕頭

描繪曲腿時的可愛大腿。
藉由膝蓋上下挪動,
產生可愛感。

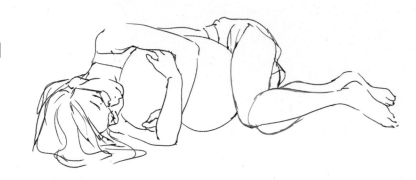

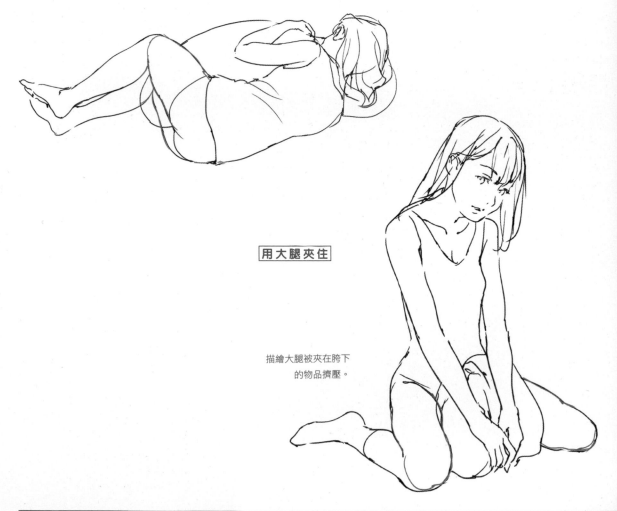

用大腿夾住

描繪大腿被夾在胯下
的物品擠壓。

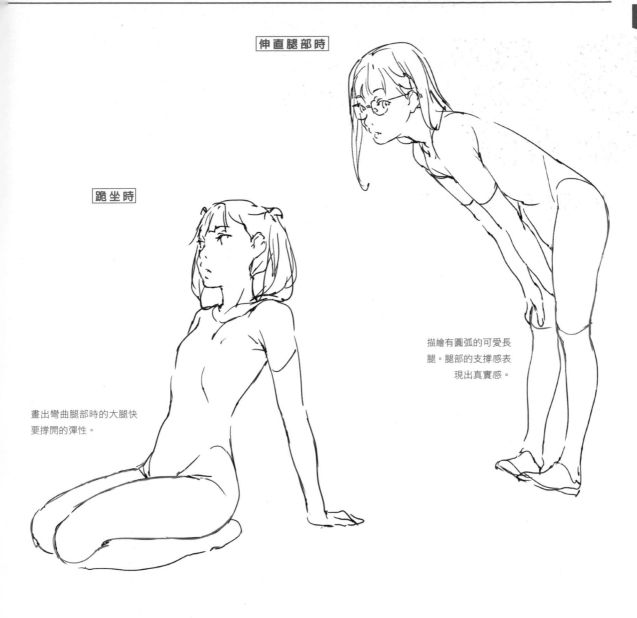

伸直腿部時

跪坐時

描繪有圓弧的可愛長
腿。腿部的支撐感表
現出真實感。

畫出彎曲腿部時的大腿快
要撐開的彈性。

仰視時加上透視圖的大腿

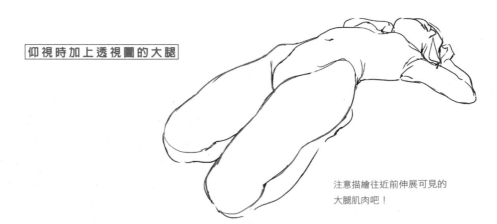

注意描繪往近前伸展可見的
大腿肌肉吧！

25

思考膝蓋

[除了膝蓋的形狀，理解關節部分的可動範圍，動作的柔軟度也會改變。表現出膝蓋自然可愛的樣貌吧！]

思考基本的膝蓋形狀與彎曲

思考一下膝蓋的形狀與彎曲模樣。彎曲膝蓋時大腿和小腿重疊的樣子，腿部彎曲大腿和小腿重疊時，留下哪些線條才顯得自然等，試著畫出在意的重點。另外，思考如何畫膝蓋時，就試著加上輔助線吧！

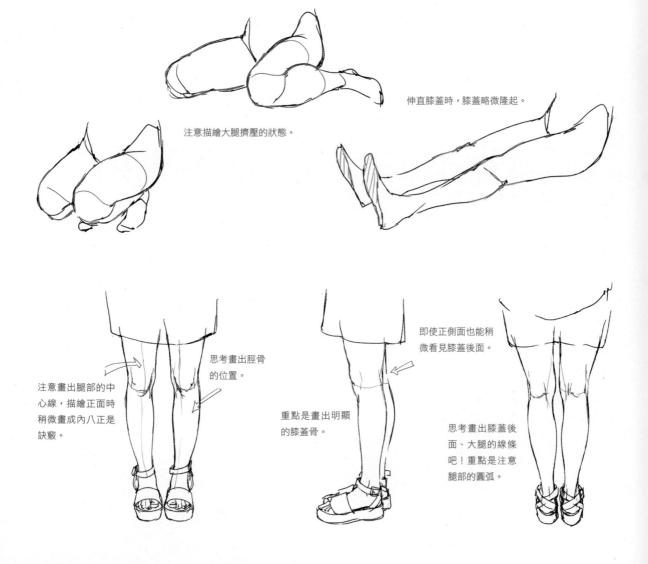

注意描繪大腿擠壓的狀態。

伸直膝蓋時，膝蓋略微隆起。

思考畫出脛骨的位置。

注意畫出腿部的中心線，描繪正面時稍微畫成內八正是訣竅。

即使正側面也能稍微看見膝蓋後面。

重點是畫出明顯的膝蓋骨。

思考畫出膝蓋後面、大腿的線條吧！重點是注意腿部的圓弧。

注意膝蓋彎曲的角度

膝蓋越是彎曲,就會變成越平緩的曲線,在坐在椅子上的角度膝蓋骨會露出
來。腿越細的人,膝蓋的突出就越顯眼,不過在插畫中經常簡化不畫出來。

注意膝蓋的圓弧與
大腿的擠壓。

以膝蓋的圓弧表現腿部伸
到近前的立體感。

比起擠壓的大腿和小腿,膝蓋骨小了一圈。

注意膝蓋彎曲的方向

動作與姿勢會使膝蓋的表現也有所不同。最先思考膝蓋彎曲的方向，
畫出符合狀況的膝蓋的表現吧！

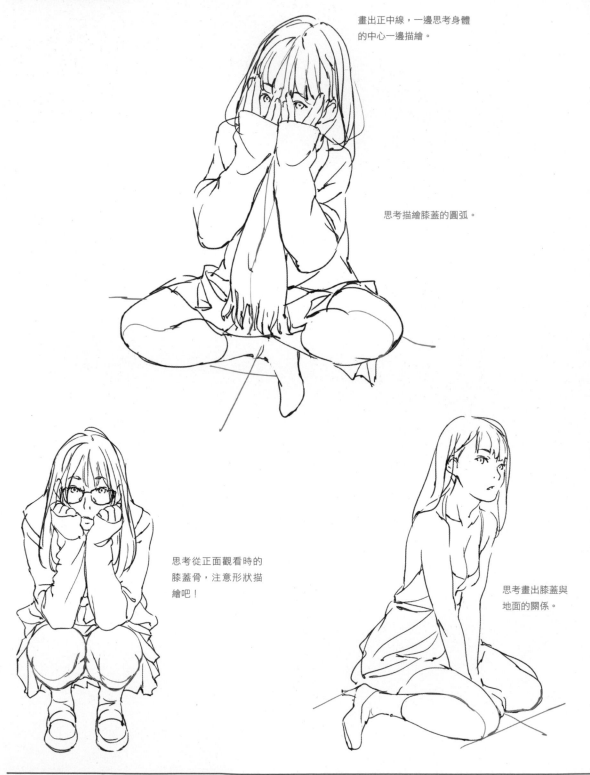

畫出正中線，一邊思考身體
的中心一邊描繪。

思考描繪膝蓋的圓弧。

思考從正面觀看時的
膝蓋骨，注意形狀描
繪吧！

思考畫出膝蓋與
地面的關係。

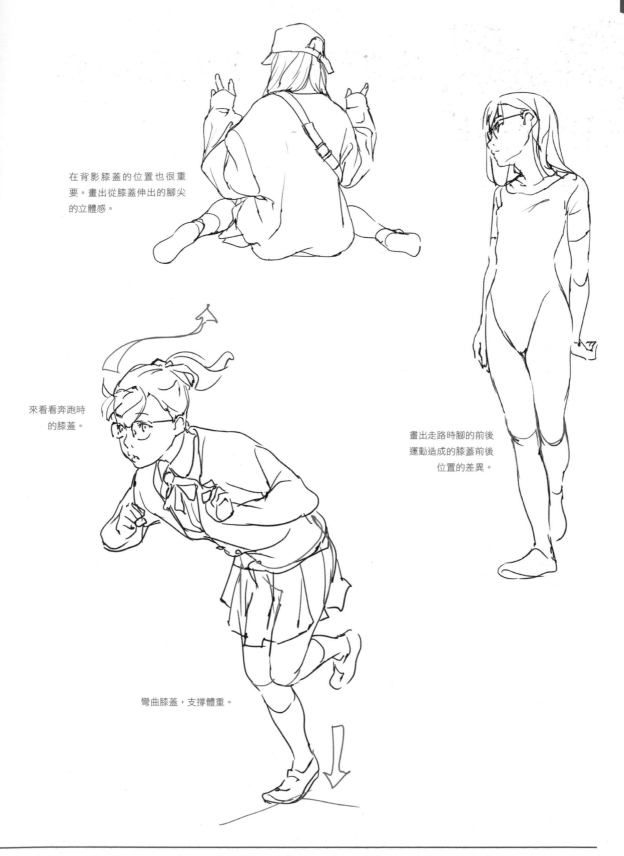

在背影膝蓋的位置也很重
要。畫出從膝蓋伸出的腳尖
的立體感。

來看看奔跑時
的膝蓋。

畫出走路時腳的前後
運動造成的膝蓋前後
位置的差異。

彎曲膝蓋,支撐體重。

26 描繪膝蓋後面和小腿

[女性的小腿有一些男性的小腿表現所沒有的曲線，如隆起和圓弧等，包含了十分有魅力的要素。理解小腿的形狀，表現出可愛又有魅力的小腿吧！]

表現後面的魅力

腿的魅力並非只在腿部的前面。後面也有膝蓋後面與小腿等魅力重點。寫實地表現膝蓋後面的形狀與小腿的圓弧等，就會變成充滿魅力的重點。試著表現後面的魅力吧！

依照角度與動作描繪小腿的圓弧吧！

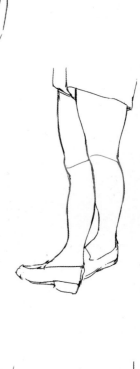

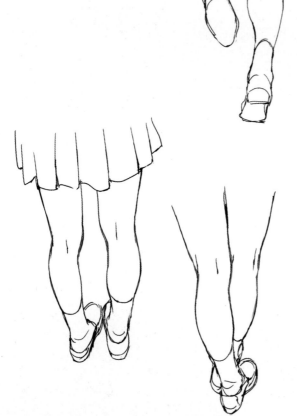

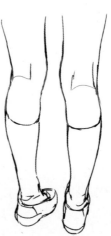

以俯瞰觀看時小腿的圓弧十分清楚。

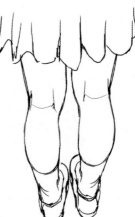

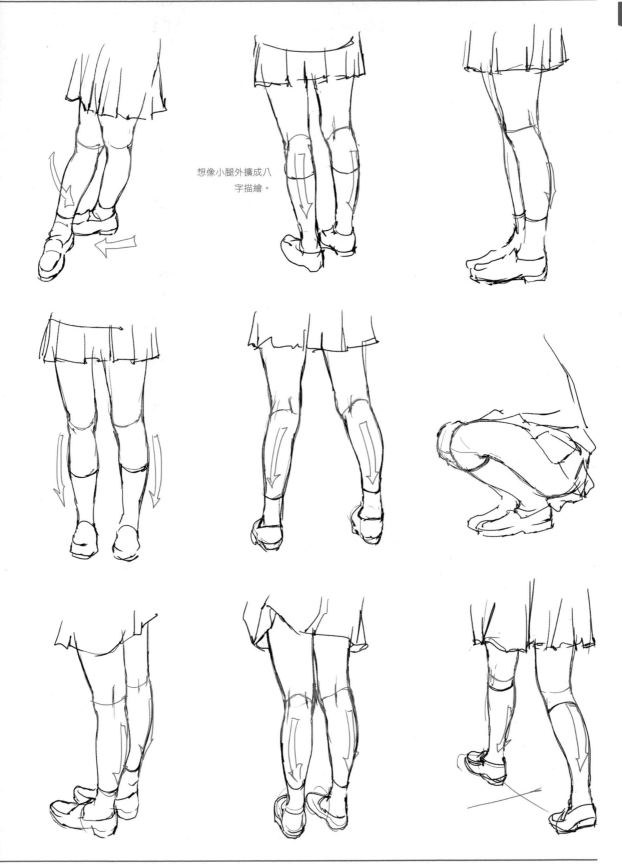

想像小腿外擴成八字描繪。

簡單且深具魅力

正確地掌握膝蓋和小腿的形狀,就能做出簡單
且深具魅力的表現。

注意描繪大腿和
小腿的圓弧。

思考奔跑時腿部膝蓋
的方向,描繪奔跑的
模樣。

訣竅是想像外擴成
八字描繪。

膝蓋的方向對準腳
前進的方向,就是
描繪的重點。

自然站立的立繪也能
傳達小腿的魅力。

描繪從側面看
見的小腿的鼓
起吧！

HINT

不畫膝蓋後面的八字線，就能表
現穿著絲襪。

從正後方觀看小腿時，
會稍微朝向外側。

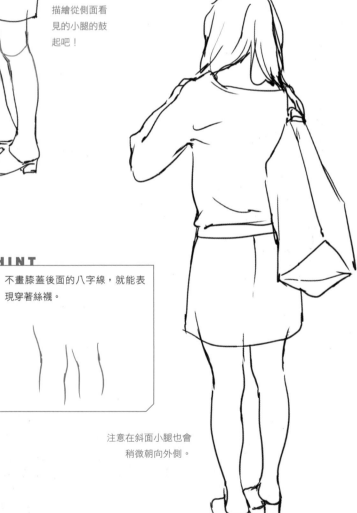

注意在斜面小腿也會
稍微朝向外側。

27 腳踝的畫法

> 要表現柔軟有動作的腿部，沒有腳踝就無法完全表現。它具有支撐全身的強而有力的一面，也具有纖細柔和的一面，讓我們表現出美麗銳利的腳踝吧！

思考腳踝的形狀與動作

思考腳踝的動作吧！從腳踝前面能動的地方是腳踝根部，以及腳趾的第一關節可以彎曲。另外，腳脖子分散了腿部承受的載重。雖然腳踝能大幅活動，不過趾尖比其他關節還要小，但是藉由表現細微的動作，和腳踝上下左右的角度等一點動作，就能畫出栩栩如生的形象。

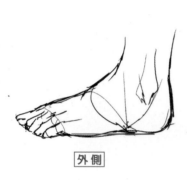

外側

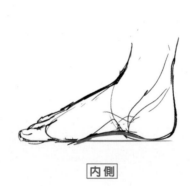

內側

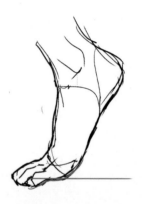

腳的內側和外側的形狀並不相同，因此要確實畫出形狀。

注意描繪地面

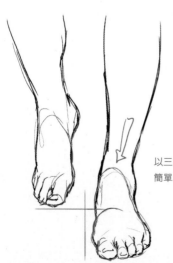

以三角形思考腳背便會簡單明瞭。

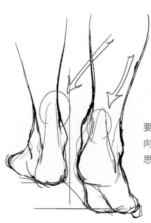

要描繪阿基里斯腱，肌腱的走向以左邊的形狀描繪就會容易思考喔！

睡姿的腳踝的表現

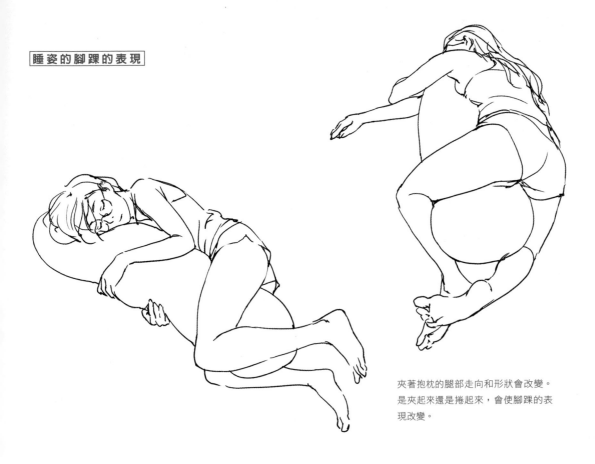

夾著抱枕的腿部走向和形狀會改變。
是夾起來還是捲起來，會使腳踝的表
現改變。

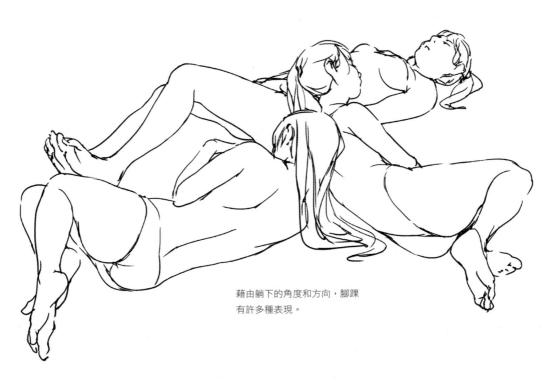

藉由躺下的角度和方向，腳踝
有許多種表現。

改變角度思考蹲下時的腳踝

為了理解腳踝的形狀和地面的接地面，試著描繪各種角度的腳踝吧！一開始想像看不見的部分或許很不得了，不過請自己擺姿勢，或是想像描繪看看吧！順帶一提，蹲下的姿勢叫做亞洲蹲，是亞洲人以外的人種很不擅長的動作。

是來自何處的視線，還是要看俯瞰的角度，不過別忘了畫出腳脖子的突出。

俯瞰時也要重視圓弧。

從很上面俯瞰的外觀。腳下和軀幹垂直。腳踝的中心畫在從膝蓋垂直降下來的地方。

雖然以仰視描繪時，蹲下時的腳踝幾乎看不見，不過注意阿基里斯腱是畫成完全伸展的狀態。

表現看不見的腳踝

稍微講一下概念，不只腳踝，就算是看不見的
部位，也要以姿勢整體、周圍身體部位的樣子
來表現。

身體的圓弧在蹲下的姿
勢很重要。

雖然幾乎看不見腳踝，不過從大腿和小
腿肌擠壓的表現，傳達出腳踝承受體重
的印象。

想像用腳跟支撐體重描繪。

稍微加上動作的情況。

28 腳尖的畫法

> 描繪腳尖時，不要只被腳趾束縛，考慮腳尖整體的構造描繪，才不會不協調。

了解腳尖的形狀

要表現充滿魅力的腳尖，首先要學習形狀。思考畫出從腳背到腳尖的三角形形狀吧！另外，腳掌形狀也是因人而異，不過基本上要注意碰到地面的地方，和並未碰到的地方（腳心）。腳掌有拱形，能緩和走路時的衝擊或是叉開雙腳站立。

描繪腳掌時，分成「腳尖的鼓起」、「腳心」、「腳跟」便容易思考。

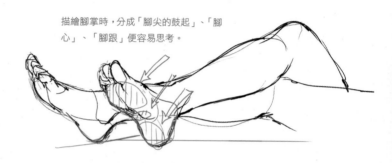

從正面觀看腳尖時，看得出來是三角形。

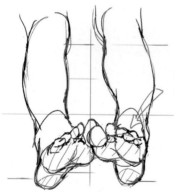

試著思考描繪腳跟的鼓起。

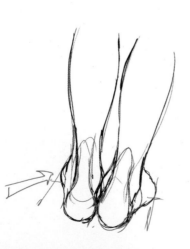

從後方描繪腳掌時的重點是阿基里斯腱。

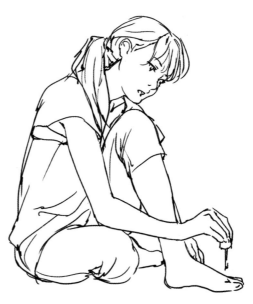

腳尖迷人的情境

收集了在日常生活中，能感受到腳尖魅力的場面。

塗指甲油時，表現出每個人不同的
塗法吧！

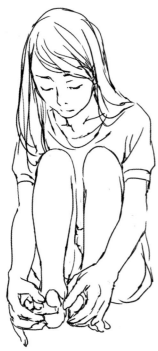

從正面觀看腳尖時，趾頭
是短圓筒，並且帶有圓弧。
不妨畫成像小球一樣。

腳踝稍微挪動，交叉的動作表
現出隱私感。藉由趾頭的動作
表現醒著的樣子。

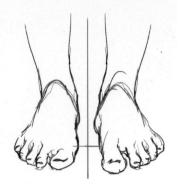

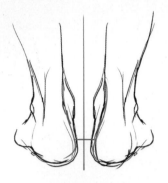

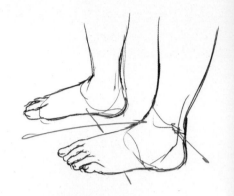

描繪腳掌的正面時，
腳背的隆起正是重點。

描繪腳掌的後方時，
重點是確實區別描繪阿基里斯腱、
腳脖子、腳跟。

重心一定落在腳掌上。在這
幅插圖中，重心落在近前腳。
想像內側腳稍微接觸地面。

左右腳掌貼在一起思考，
外觀會根據近前和內側腳
掌的形狀改變，因此注意
描繪吧！

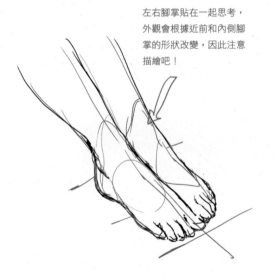

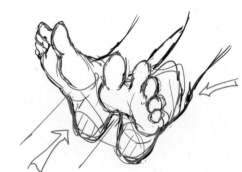

想像三角形
描繪腳背。

表現出腳跟的鼓起。

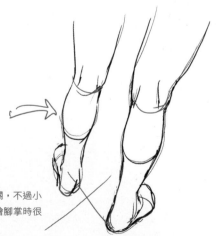

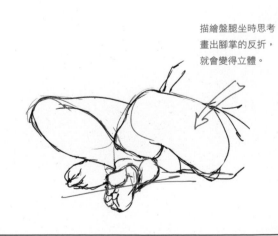

描繪盤腿坐時思考
畫出腳掌的反折，
就會變得立體。

雖然和腳尖無關，不過小
腿的鼓起在描繪腳掌時很
重要。

從浴衣露出腳尖的魅力

收集了從浴衣露出腳尖的魅力。
來描繪日本人獨有的浴衣魅力吧！

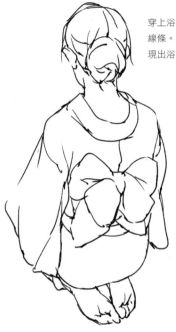

穿上浴衣容易看見臀部的
線條。由此露出的腳尖表
現出浴衣的魅力。

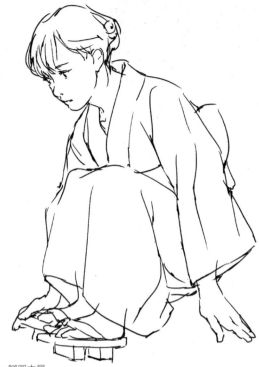

穿著浴衣，腳踩木屐，
腳尖散發出和服獨有的魅力。

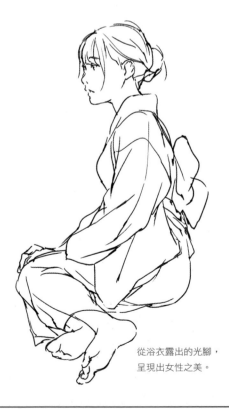

從浴衣露出的光腳，
呈現出女性之美。

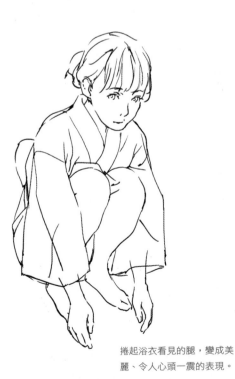

捲起浴衣看見的腿，變成美
麗、令人心頭一震的表現。

29 腳底的畫法

藉由描繪腳底,就能做出立體的、有動作的表現。配合動作與角度,思考腳底的表現吧!

描繪立體的腳掌的必要條件

描繪腳背和腳底,就能表現腳尖的厚度。並非只有腳背等單面,認清雙面才能畫出表現豐富的腳尖。為了能畫出協調的腳底,必須先理解腳踝的可動範圍(P.100),畫好後若是覺得不協調,就檢查腳踝周圍吧!

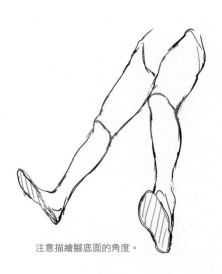

注意描繪腳底面的角度。

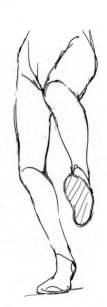

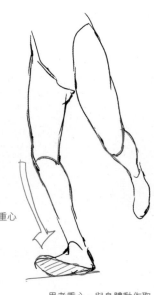

重心

思考重心,與身體動作取得平衡描繪吧!

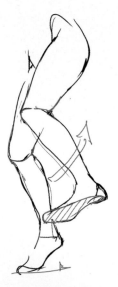

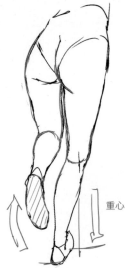

重心

有動作的腳尖的表現

配合角度思考腳踝的表現吧！基本上穿上鞋子時，腳底是平面表現。在家中等地方光腳時，腳尖（P.104）會有動作，變成安逸的表現。

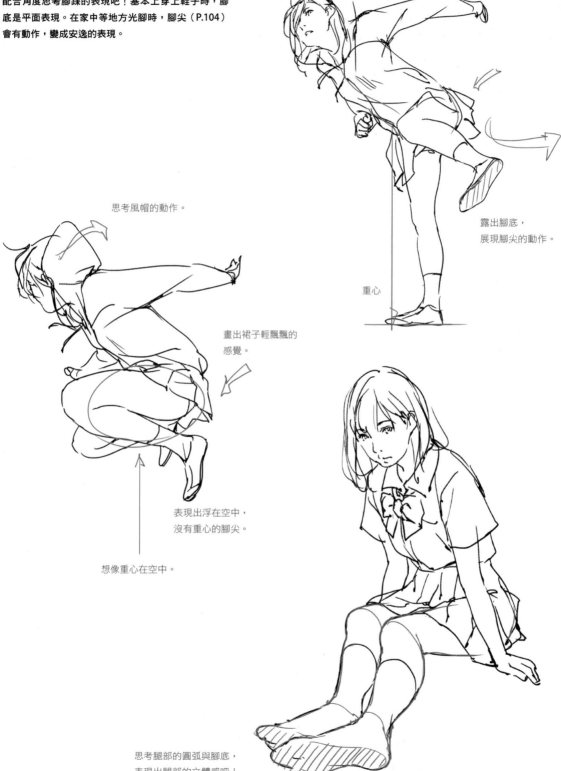

思考風帽的動作。

露出腳底，
展現腳尖的動作。

重心

畫出裙子輕飄飄的
感覺。

表現出浮在空中，
沒有重心的腳尖。

想像重心在空中。

思考腿部的圓弧與腳底，
表現出腿部的立體感吧！

30 腿根的畫法

[理解腿部與臀部根的形狀與動作，就能畫出自然的胯下。思考具有魅力又
 性感的胯下的表現吧！]

認清可動範圍的腿部表現

思考腿根和動作，就會明白腿部的可動範圍。假如明
白腿部的可動範圍，在腿部的表現也會看到廣度，同
時思考腿根和臀部，有魅力的表現幅度也會擴大。

作為部位觀看的胯下

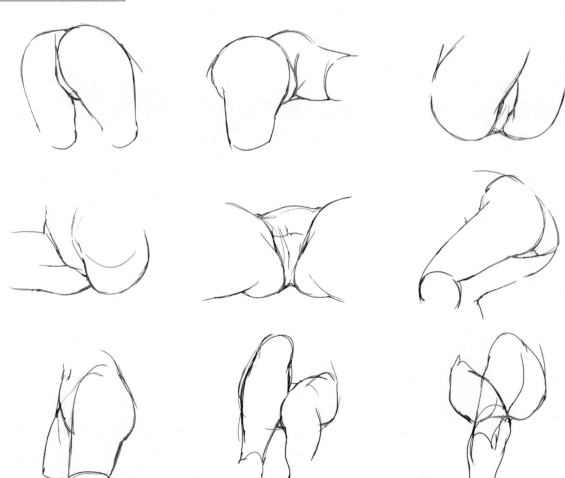

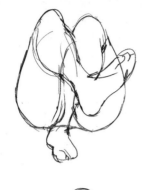
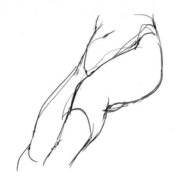
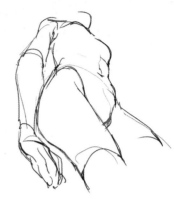
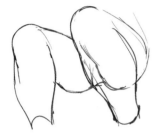

自然不勉強的腿根

參考部位畫出不勉強的自然腿根吧！

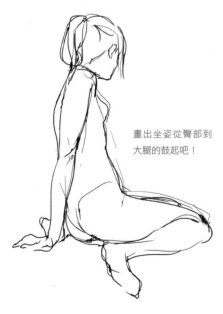

畫出坐姿從臀部到大腿的鼓起吧！

表現出坐下時從前方看到擠壓的大腿鼓起和往腿根的凹陷。

表現出站姿時看到的恥骨柔軟的鼓起吧！

模仿別人的作品

[模仿創作者畫風習性的可怕之處]

　　你開始作畫的起因是什麼？或許有不少人是受到喜歡的漫畫和動畫影響才開始畫的吧？漫畫和動畫等作品各自有許多創作者。想必也有不少人模仿那些創作者的畫風，開始畫圖，不過這時應該注意一點。因為我自己也有過這樣的經歷，我可以告訴你包括我在內，一路模仿了那些創作者的畫風，就會連同他們的習性也一併模仿。起初是基於毫無理由地喜歡對方的作品，或者喜歡該角色這種理由，於是開始進行臨摹，並且連同創作者的習性，甚至是構圖歪斜的部分也一起模仿，自己卻渾然不覺，將它變成自己的習性，這才是最恐怖的地方。因為，雖然創作者的畫風造成構圖歪斜是作品的妙處，不過對你來說，就只是構圖歪斜而已。

　　迴避構圖歪斜的方法是，不只欣賞一名創作者的作品，而是要看過許多作品。看過許多作品後，就不會被一部作品侷限，應該也會注意到畫風的構圖歪斜。充分注意之後，再模仿喜歡的作品，為了進步努力練習吧！

31

打造角色

> 把之前學習的內容匯總化為形體吧！加進你講究的要素，試著打造原創角色。

思考原創性

把之前學習的角色模樣化為形體吧！基本的視線水平與身體重心、平衡與各個部位的講究之處、表情與身材等，試著加進你的講究吧！在此以各種角度和動作，試著描繪出一名少女。想好角色之後，就試著畫出各種動作和表情吧！

建構角色

首先畫出角色的形象。畫出頭部，再思考臉部平衡、特徵與性格等角色的詳細設定吧！配合這些想像立繪與動作。

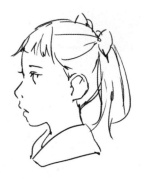

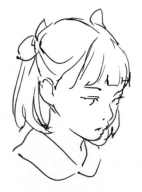

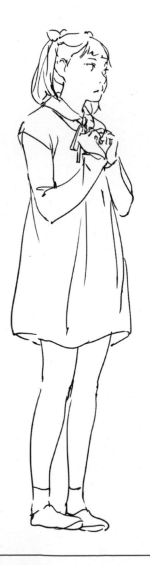

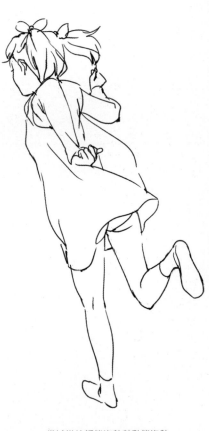

畫出臉部，思考一下想描繪怎樣的角色。

嘗試描繪靜態姿勢與動態姿勢。

為角色加上表情

接下來嘗試為角色加上表情。在腦中讓角色
活動，並試著表現。

除了站姿，
也描繪睡姿與坐下的姿勢，
或是想像各種角度表現吧！

描繪自然的表情

[人有各種情感表現。將原創角色化為形體後，接著為角色注入栩栩如生的表情吧！]

何謂自然的表情？

人有各種情感表現。在此試著畫出鬧彆扭的情緒，和驚訝的動作與表情等，能夠表達人性的表情。這時，若能從各種角度畫出一名人物，也容易自由畫出角色的表情。不易描繪時，就照鏡子看自己的臉確認吧！

描繪鼓著臉頰的表情

試著描繪角色的表情吧！在此嘗試描繪稍微鬧彆扭，鼓著臉頰的表情。臉部的骨骼基本維持不變，以臉頰部分稍微鼓起的感覺描繪看看。

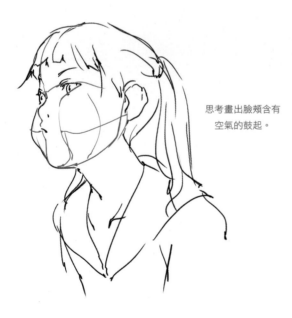

思考畫出臉頰含有
空氣的鼓起。

思考一下臉頰的形狀。
以這個鼓起為基本，
從各種角度描繪看看吧！

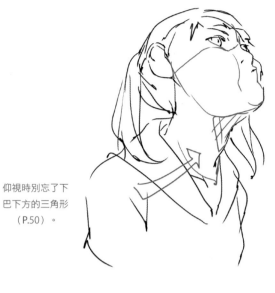

表現突出的嘴巴吧！

仰視時別忘了下巴下方的三角形（P.50）。

畫成俯瞰時，
下巴下方可以不用畫。

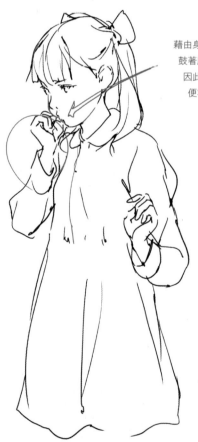

藉由身體的動作表現可愛感吧！
鼓著臉頰是有點生氣的情緒，
因此畫成緊握著手的感覺，
便容易感受到情感表現。

描繪拍肩膀

以各種角度描繪男性從女性後方拍肩膀時的場景。
思考視線與情緒的變化，表情的幅度就會擴大。

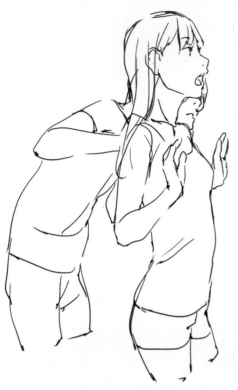

因為男性的行動表情冷淡的女性

雖然被拍肩膀時心頭一震，女性卻對這種狀況
不由得表情冷淡。

對男性的行動感到驚訝的女性

雖然不知道是否為最自然的發展，不過女性
因為男性拍肩膀而露出心頭一震的表情。

看到拍肩膀的第三者角度

從第三者角度看到一連串行動的樣
子。

畫出驚訝

整理了各種吃驚的表情。依照吃驚的性質描繪情緒的差異吧！

心理的驚訝

精神方面無可奈何，想要逃離現場的樣子。

嚇一跳的驚訝

對於衝擊性消息感到吃驚的樣子。是基本的驚訝。

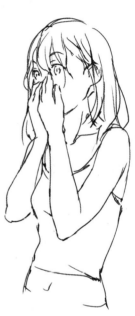

對看到的東西感到驚訝

雖是視覺上突如其來的驚訝，但卻能充分親眼確認，從容不迫。

對於看不見的東西感到驚訝

對於背後看不見的東西突然感到吃驚的樣子。

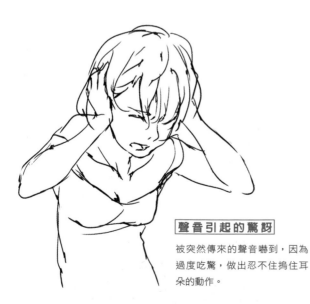

聲音引起的驚訝

被突然傳來的聲音嚇到，因為過度吃驚，做出忍不住搗住耳朵的動作。

33 身體柔軟的移動

> 身體描寫有緊張用力的表情，和放鬆鬆勁的表情等，每種狀況都有各種表情。在此一起看看各種情境下的身體表情吧！

注意重心移動

要表現柔軟的身體，描繪正確的重心移動果然很重要。重心移動弄錯或是太僵硬，就不會是柔軟的表現。因為想像描繪的難度很高，所以先參考照片，思考並畫出正確的重心移動吧！另外，自己先擺一次同樣的姿勢，就能快速地體驗重心。

思考重心移動到哪裡

思考人物的重心時，要想像各種力合在一起的地方，如身體各個部位的重量與重力、取得平衡不至於倒下的力等。因為有重心，才會有柔軟的動作。

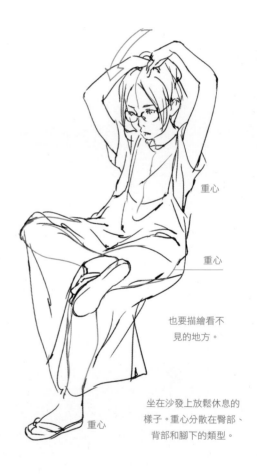

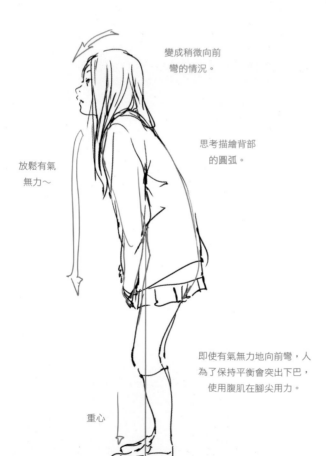

變成稍微向前彎的情況。

思考描繪背部的圓弧。

放鬆有氣無力～

即使有氣無力地向前彎，人為了保持平衡會突出下巴，使用腹肌在腳尖用力。

重心

重心

重心

也要描繪看不見的地方。

坐在沙發上放鬆休息的樣子。重心分散在臀部、背部和腳下的類型。

重心

日常動作的柔軟

乍看之下不對稱的姿勢，加上細微的變化，看起來便是自然的動作。

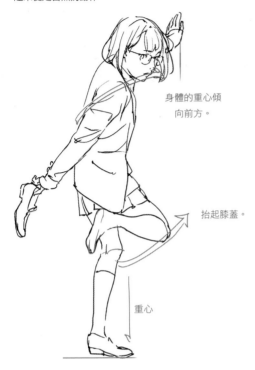

身體的重心傾向前方。

抬起膝蓋。

重心

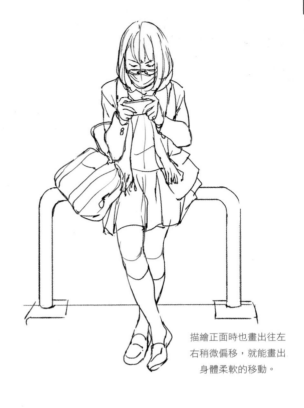

描繪正面時也畫出往左右稍微偏移，就能畫出身體柔軟的移動。

肩膀往後方轉動的動作與狀態。描繪腰部的扭轉，表現身體的柔軟吧！

思考描繪身體的轉動吧！

思考畫出腿部後面，就會產生真實感喔！

肩膀下沉，放鬆的狀態。

思考畫出連衣裙與身體的空隙，就能表現連衣裙的柔軟。

思考畫出腿部的凹凸。表現出膝蓋的圓弧與稍微凸出的地方吧！

34 注意描繪身體的厚度

[人的體型形形色色。在此思考配合體型的身體厚度。]

思考各種體型

思考各種體型的厚度吧！把基本的身體厚度擺在基底，想像在上面加上脂肪的厚度描繪。最好在日常動作中能表現身體的厚度，不過要表現身體的厚度，替換衣服最合適。這時畫出衣服的皺褶，不只身體的厚度，也能表現出衣服的形狀與材質等。

在換衣服的場景中看到身體厚度的表現

如果要讓體型更加淺顯易懂，那就加上動作。這裡在換衣服的場景中帶有拉扯衣服的動作，若無其事地表現身體的厚度。

想像描繪健康的身體厚度吧！所謂健康的厚度，例如即使穿著衣服，也能畫出身體的線條，建議畫出這種協調的厚度。

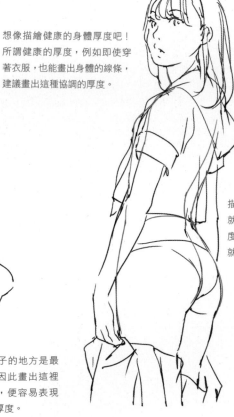

描繪有腰身的腰部，也就能想像軀幹周圍的厚度。另外有腰身的話，就會有充滿魅力的臀部。

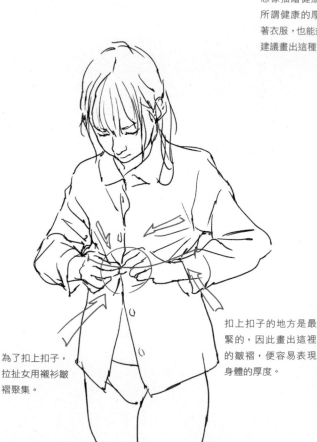

為了扣上扣子，拉扯女用襯衫皺褶聚集。

扣上扣子的地方是最緊的，因此畫出這裡的皺褶，便容易表現身體的厚度。

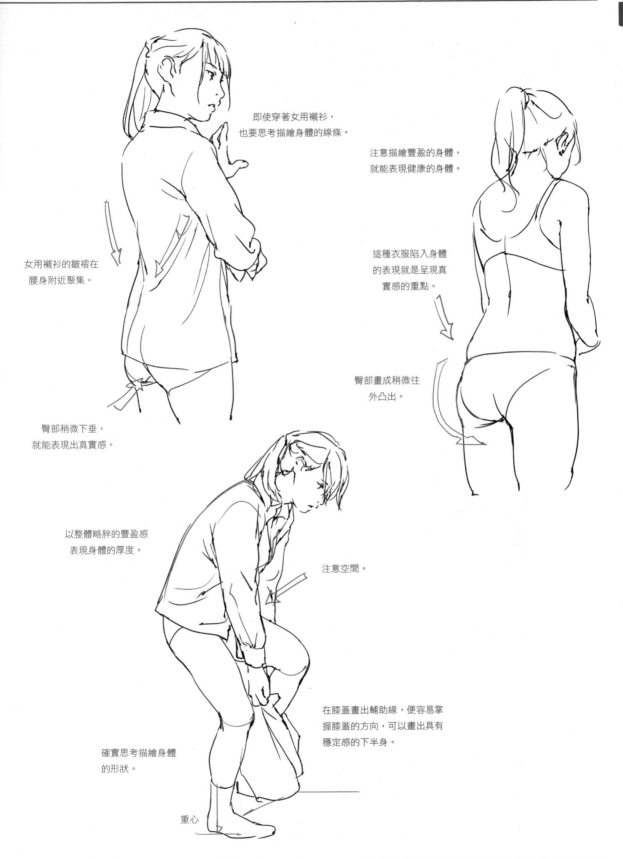

即使穿著女用襯衫，
也要思考描繪身體的線條。

注意描繪豐盈的身體，
就能表現健康的身體。

女用襯衫的皺褶在
腰身附近聚集。

這種衣服陷入身體
的表現就是呈現真
實感的重點。

臀部稍微下垂，
就能表現出真實感。

臀部畫成稍微往
外凸出。

以整體略胖的豐盈感
表現身體的厚度。

注意空間。

在膝蓋畫出輔助線，便容易掌
握膝蓋的方向，可以畫出具有
穩定感的下半身。

確實思考描繪身體
的形狀。

重心

改變角度描繪

對同一姿勢改變角度描繪,在腦中盡情想像或是配合想像思考構圖時很有幫助。從平時養成畫圖的習慣,在理解形狀時十分方便。

思考畫出部位的位置

若能以上下左右各種角度描繪身體,在描繪角色時便十分有利。如頭部的方向、手的位置與方向和腳的方向等,思考幾個部位決定位置,畫出理想中的姿勢吧!在此刻意用難度高的姿勢畫出不同角度,還不熟練的人先挑戰簡單的動作吧!

以不同角度描繪 1 種姿勢

首先畫出想表現的姿勢。重點是描繪時別忘了掌握視線水平等基本。另外,改變視線水平的高度描繪可當成練習。在此從各種角度畫了幾個坐下時的姿勢。

左斜後方

視線水平

先描繪接下來要練習的起點姿勢。在此刻意選擇難度高的姿勢。

一邊描繪右手抱膝,左手放下,左膝立起等姿勢一邊設計。

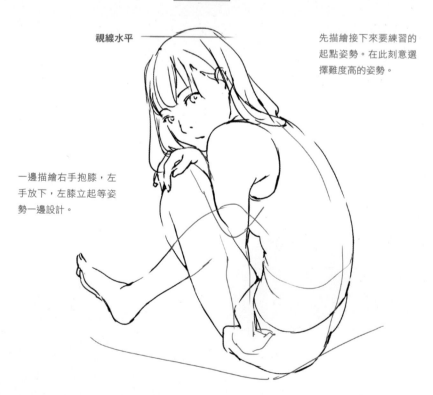

右斜後方 ——————— 視線水平

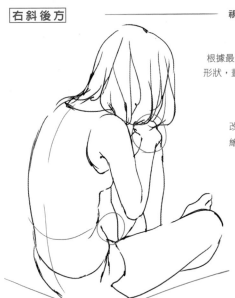

根據最先畫的姿勢的
形狀,畫出不同角度。

改變視線水平的高度描
繪就能當作練習。

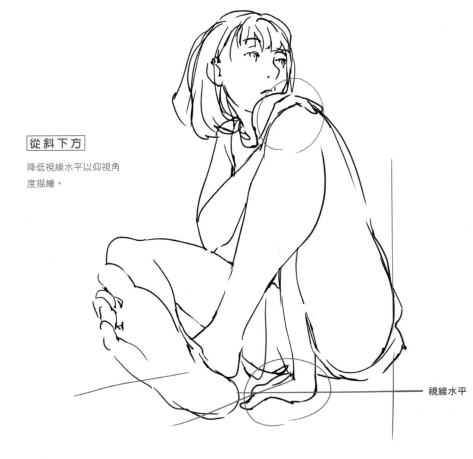

從斜下方

降低視線水平以仰視角
度描繪。

視線水平

36 思考體型的差異

分別描繪體型造成的形狀差異。一邊確認男女差別和體型造成的差異,一邊描繪吧!

根據基本體型加上脂肪

描繪苗條女性或豐滿女性時,首先若能畫出基本的標準體型,就能應用在瘦削體型、胸部大的豐滿體型,可以畫出協調的形象。這沒有性別差異,瘦削的男性、肚子大的男性等也一樣。若能掌握基本的體型,就能畫出角色的變化。

基本～略微瘦削型體型

插圖或漫畫中年輕女性的基本體型,經常畫成有點瘦削。

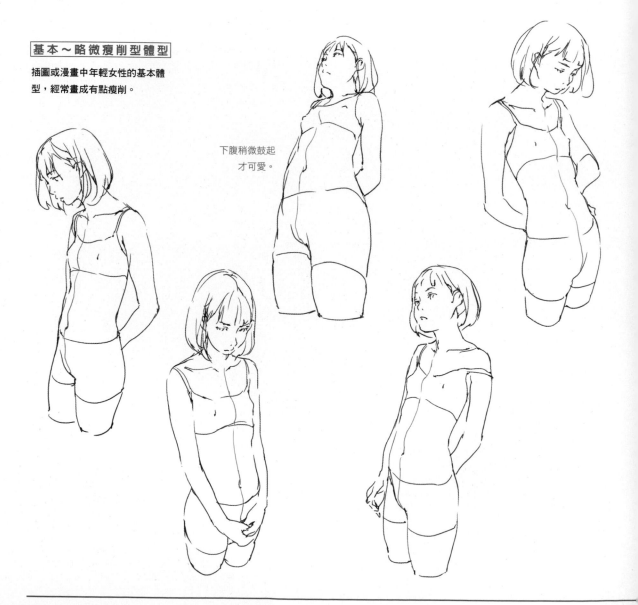

下腹稍微鼓起才可愛。

瘦削型

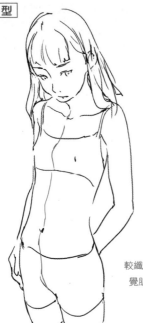

較纖細的體型感
覺肌肉繃緊。

豐滿型

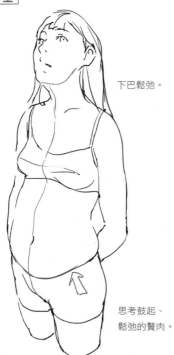

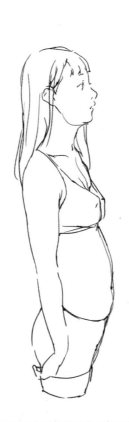

下巴鬆弛。

思考鼓起、
鬆弛的贅肉。

思考鼓起的贅肉。

描繪男性的體型差異

男性也一樣。首先思考基本體型，加上肌肉，或是加上脂肪，
描繪時想像畫出身體的變化。

瘦削型	標準體型	游泳體型

骨骼和胸膛都很薄，印象有
些纖細的體型。肌肉的表現
不太有凹凸，以平坦的印象
描繪吧！

基本的體型，不強調
肌肉，年輕緊緻之處
很緊緻的體型。

想像游泳選手獨特的體型。
兩肩寬度畫寬一點，
緊緻的肌肉和較小的
臀部正是特點。

健美體型

強調肌肉的體型。胸肌和手臂的
肌肉等很大塊，腰部和臀部等略
微細小。在強壯的身體整體畫出
層次分明的肌肉吧！

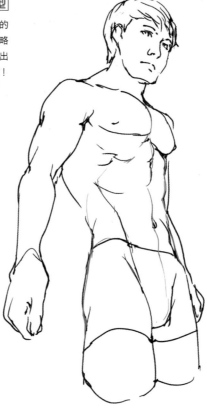

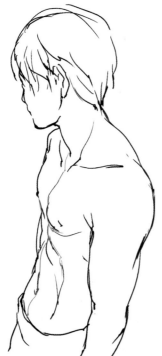

瘦削＋肌肉量多的體型

從標準體型稍微加上肌肉的體型。
以標準體型為基本，手臂和胸部等
不妨畫大一點。

豐滿型

以標準體型為基本，稍微加上
脂肪的體型。先畫出基本體
型，在胸部和腹部等注意描繪
加上鬆弛的脂肪吧！

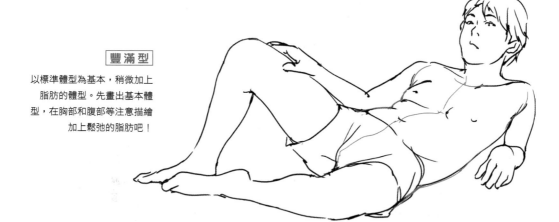

37 描繪中年男性

> 描繪一般的中年男性時，表現出能感受到上了年紀的成熟沉穩的動作與行動，感覺就會很像。

表現沉穩與疲憊

描繪出大人的沉穩與對於人生有些疲倦的感覺，就能表現出更有真實感的中年男性。不妨畫出細紋和皮膚的鬆弛、姿勢放鬆、稍微駝背等表面的表現。此外許多中年人代謝降低，不易減去脂肪，所以從臉部到脖子贅肉較多，內臟脂肪沒有減去，容易變成太鼓般的大肚腩正是特色。

一般體型

基本上在臉部加上細紋。

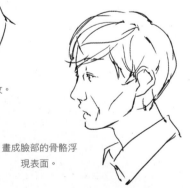

畫成臉部的骨骼浮現表面。

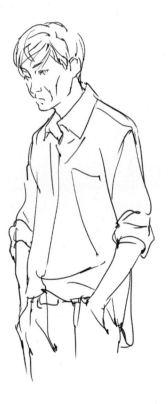

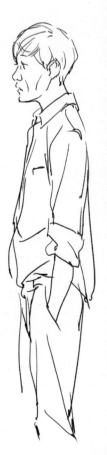

試著畫出略微夾雜白髮，感覺有些疲倦的男性。襯衫沒紮好和邋遢的感覺，令人想像對於人生感到疲倦的印象。

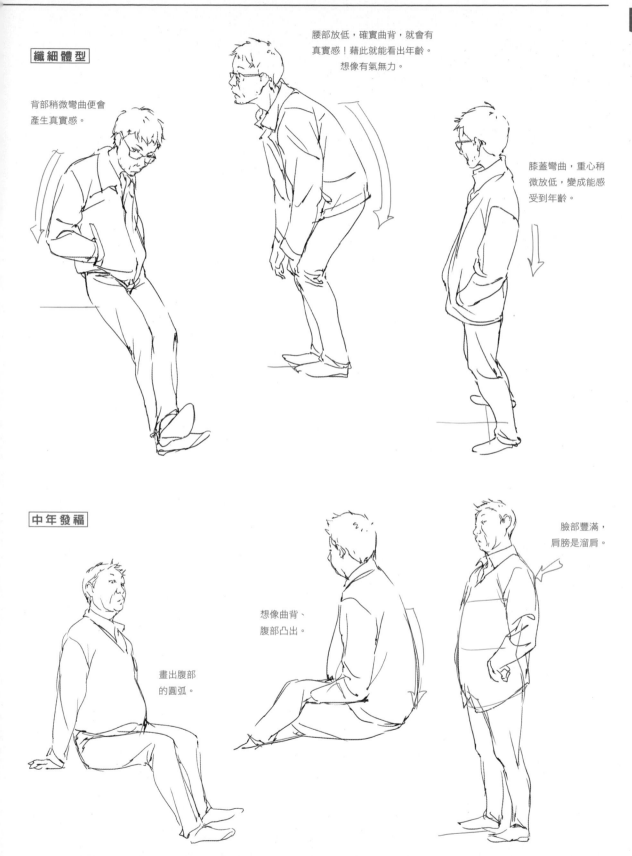

纖細體型

背部稍微彎曲便會
產生真實感。

腰部放低，確實曲背，就會有
真實感！藉此就能看出年齡。
想像有氣無力。

膝蓋彎曲，重心稍
微放低，變成能感
受到年齡。

中年發福

畫出腹部
的圓弧。

想像曲背、
腹部凸出。

臉部豐滿，
肩膀是溜肩。

38 描繪中年女性

[描繪中年女性時，要注意畫出中年常見的豐滿可愛的一面，和成熟女性沉穩的印象。別忘了表現出沉穩溫暖的氣質！]

描繪女性的可愛之處

中年女性和中年男性相同，畫出沉穩的感覺就能表現出真實感。即使上了年紀，也別忘了表現女性的可愛之處。體型和中年男性一樣，因為變得不易減去脂肪，所以臉部周圍、上臂、腹部周圍畫得豐滿一點，感覺就會很像。另外，關於髮型到了中年後，不留長髮的人比較常見。

隨著年齡增長，變得有些豐滿，外觀也要畫成溫暖的中年女性。強調豐滿胸部的鬆弛和下半身的鬆弛，比起上半身略細的腳踝正是重點。

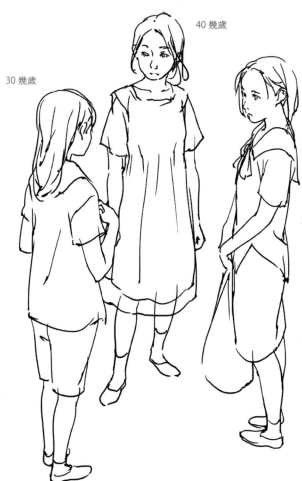

40 幾歲

30 幾歲

35 歲左右

早上鄰居閒聊的情況。
角色設定成中間的女性是長住於
此的人，右下的女性次之，左下
的女性則是新搬來的人。

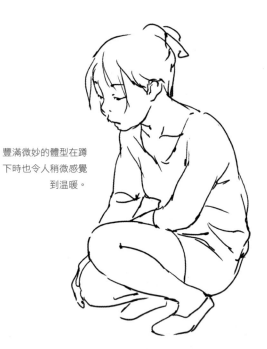

豐滿微妙的體型在蹲
下時也令人稍微感覺
到溫暖。

39 描繪老人

[表現出上了年紀兼具品格與嚴厲的模樣吧！將老人獨有的嚴格守護的溫柔表現在圖畫中吧！]

掌握老人身體的特徵

最近彎腰駝背的老人似乎變少了。嚴重駝背的表現有點不符合時代吧？比起這種刻板印象的老人，要表現出斑點、皺紋、皮膚鬆弛和膝蓋彎曲等外觀上淺顯易懂的重點，並且雖然難度有點高，不過最好藉由動作和表情表現出靜態、細微的動作等。

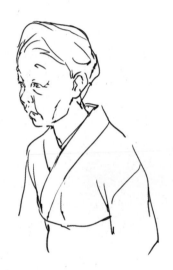

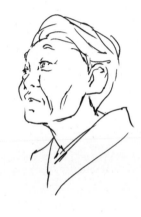

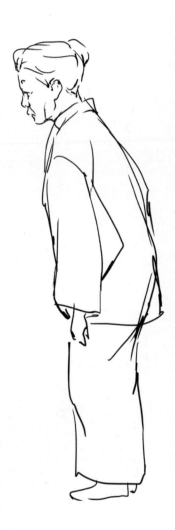

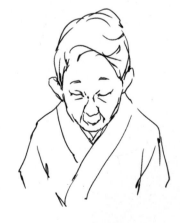

略微纖細嬌小的印象，背脊柔軟一點，描繪出嚴格又溫柔的老奶奶。

背脊挺直，感覺心情不好又頑固的
祖父，卻對孫子很溫柔，想要盡力
討好。想像這樣的背景描繪而成。

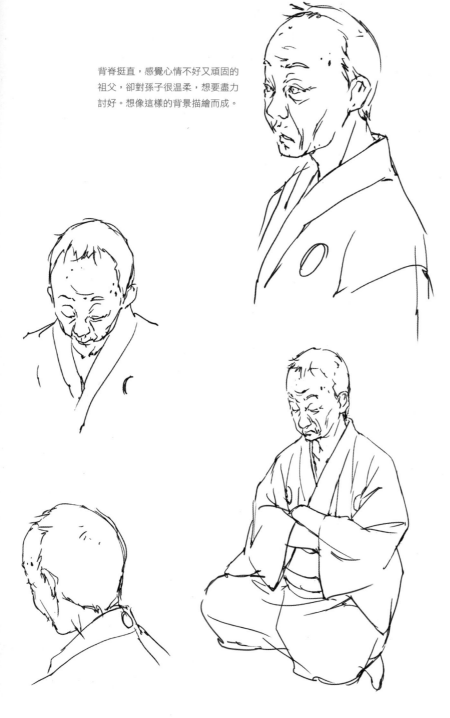

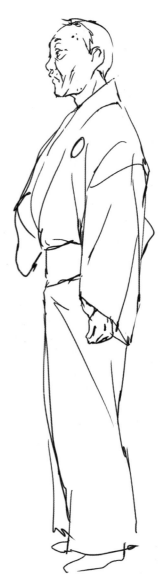

專家與業餘者在想法上的差異

[把畫圖當成工作]

　　或許是動畫師這份工作的關係，我被貼上「專家」這個標籤，和業餘的時期不同，我和「不管是什麼東西，都不得不提筆去畫」的現實碰撞，像以前那樣，可以盡情畫自己喜歡的東西的環境有了360°的轉變。此外，業餘時期和現在變成了專家相比，我和圖畫之間的關係也改變了。

　　業餘時期不管畫什麼作品都不會給別人添麻煩，只要畫自己喜歡的東西就很滿足了。沒有截稿期也沒有進度，所以可以聚精會神完成一幅自己的作品，但變成專家之後，能夠畫出任何作品的技術力、精神力以及產出速度都會被追究責任。因此，現在畫圖變得會留意這些。要說這是什麼意思，以前我覺得完成的作品就是自己的一切，現在已經改變了心態，認為為了創作作品，我的思想和精神力，也就是我的繪畫技巧，即是我繪畫的動力。

　　作品當然是努力的結果，是如同自己的孩子般的存在，不過作品並非一切。稍微改變一下創作出作品的自我理念，你就能成長，足以應對各種要求。以當專家為目標的人希望務必要了解這些事，因此特別在這裡提及。

40 描繪走路、奔跑

[描繪步行和依據重心移動的身體動作吧！也要注意隨著重心的移動，取得平衡的手腳動作。]

走路和奔跑是動作的基本

從站姿或坐姿踏出一步，描繪活動的動作吧！雖然走路和奔跑的模樣是基本動作，不過實際在插畫中表現時，其實是很困難的動作。和華麗的動作不同，寫實的動作是在身體各處一邊取得平衡一邊活動，所以有點歪斜就會不協調。在右頁解說的奔跑也是基本的動作，不過也變成加入了動畫式華麗動作的動作。

走路的樣子

在此描繪日常的走路模樣。想像描繪頭的角度和步伐等走路時的動作。

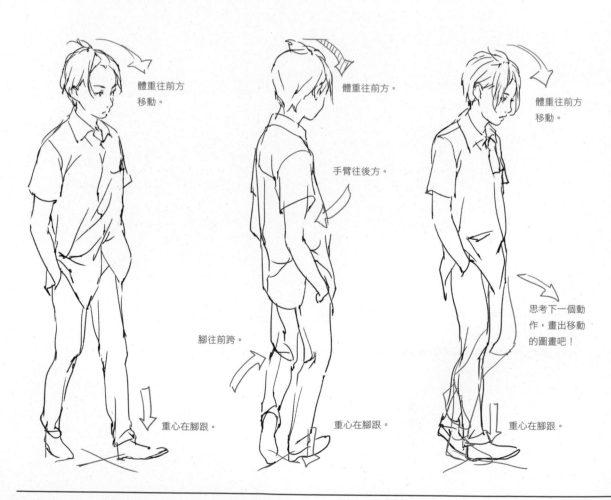

體重往前方移動。

體重往前方。

體重往前方移動。

手臂往後方。

思考下一個動作，畫出移動的圖畫吧！

腳往前跨。

重心在腳跟。

重心在腳跟。

重心在腳跟。

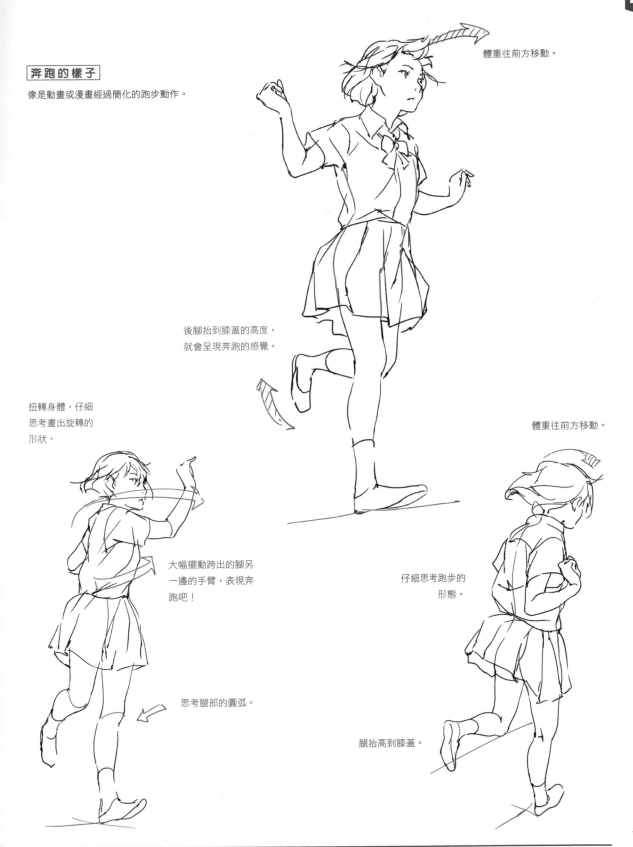

奔跑的樣子

像是動畫或漫畫經過簡化的跑步動作。

體重往前方移動。

後腳抬到膝蓋的高度，
就會呈現奔跑的感覺。

扭轉身體，仔細
思考畫出旋轉的
形狀。

體重往前方移動。

大幅擺動跨出的腳另
一邊的手臂，表現奔
跑吧！

仔細思考跑步的
形態。

思考腿部的圓弧。

腿抬高到膝蓋。

41

撿東西的動作

撿東西時的行為與動作也要講究地描繪。如果有箱子等和地面接觸的東西，就要分析視線和撿起為止的動作。

講究動作

在撿起的動作特別要解說的重點是，思考描繪撿起時的視線和移動。如果有箱子等和地面接觸的東西，理解地面將是基本。

為了表現動作的移動，表現周圍的狀況也很重要。請盡情想像發現棄養貓狗時、想要抬起沉重的東西時等狀況。

視線前方和指尖相同

撿東西的動作時，視線前方是要撿起的東西，所以視線就是指尖（或是在它的延長線上）。這些細節很重要。

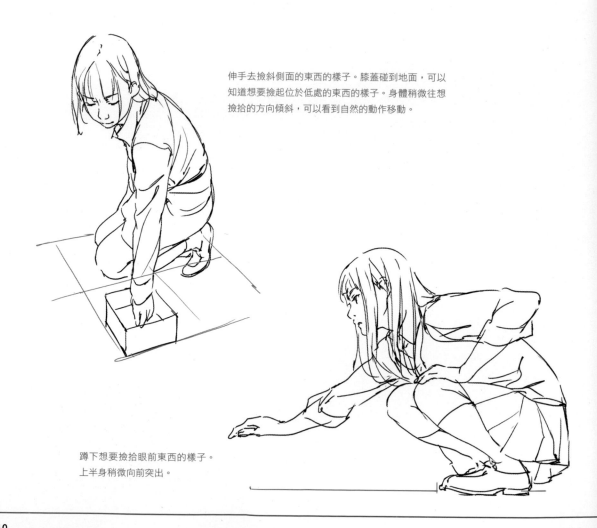

伸手去撿斜側面的東西的樣子。膝蓋碰到地面，可以知道想要撿起位於低處的東西的樣子。身體稍微往想撿拾的方向傾斜，可以看到自然的動作移動。

蹲下想要撿拾眼前東西的樣子。
上半身稍微向前突出。

想要撿起眼前東西的樣子。膝蓋沒碰到地面，上半身稍微向上挺起，因此看得出想要撿位置沒那麼低的東西。

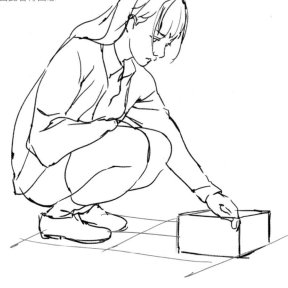

具體地想像視線落在何處吧！

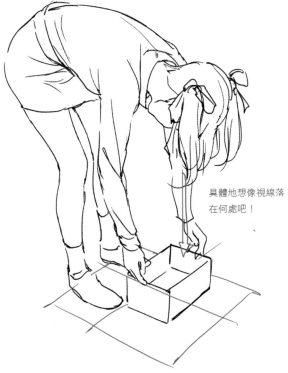

想要抬起放在地上的東西。抬起的行動身體會用力。因此，為了讓下半身穩定，用腳撐住。結果想像成上半身向前彎，抬起東西的動作。

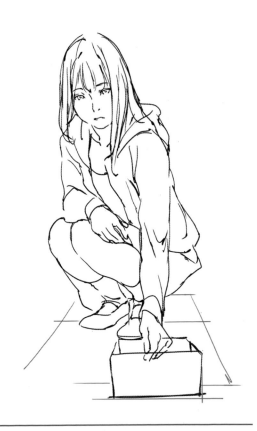

42 描繪戀愛場面

> 多人重疊是難度高的插畫。思考描繪手臂轉動的樣子和兩人的情感表現正是基本。

講究表情

描繪戀愛場面等面對面的人物時,思考描繪彼此的動作與表情很重要。這時,要能夠確實畫出男女各自的重疊與動作。此外,因為是戀愛場面,所以兩人的表情正是重點。一邊想像面對面的兩人的情感一邊描繪吧!

一邊有行動的動作

在此描繪兩人之中一人是動態的動作,一人是靜態靜止的戀愛場面。雖然戀愛場面要看角色的設定,不過通常其中一方是被動的。

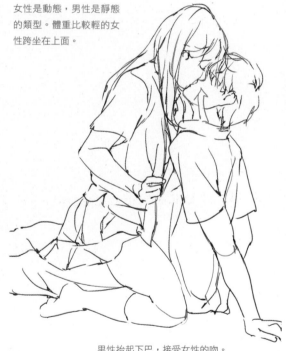

女性是動態,男性是靜態的類型。體重比較輕的女性跨坐在上面。

男性抬起下巴,接受女性的吻。

面對女性向前傾倒移動。

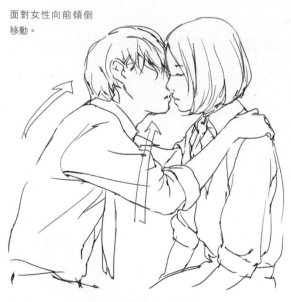

有動作的男性抬起下巴,想要親吻。

確認身體的厚度

改變視點描繪。藉由改變視點，身體的厚度也會改變。

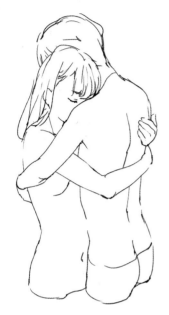

從側面觀看兩人互相擁抱的樣子。

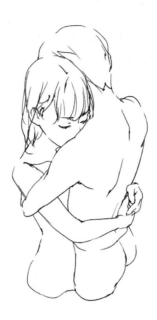

從俯瞰觀看兩人互相擁抱的樣子。

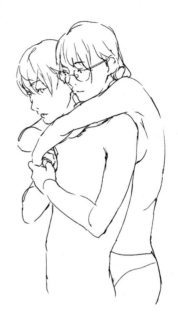

女性從背後抱住的樣子。

男性朝下，
抱住較矮的女性。
有點曲背。

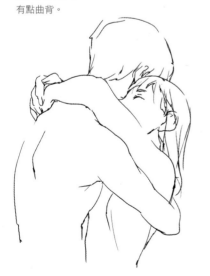

女性朝上，所以描繪時想像肋骨朝上。

HINT

也要注意看不見的部分

描繪環繞手臂的兩人時，思考內側手臂的環繞方式，就能表現得立體。

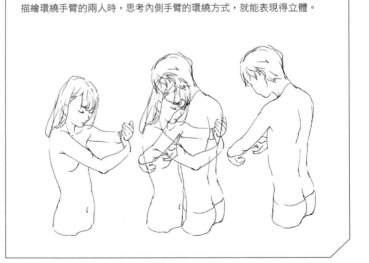

43

描繪閱讀的女孩

> 思考畫出拿著書的手和指頭的動作。實際上自己拿著書思考，也是進步的好方法喔！

寫實地描繪手部正是決定性因素

描繪手部的表情和動作的樣子，就能表現具有真實感的閱讀的女孩。

拿著書的手

首先決定書本的大小，然後配合書本描繪手部。思考指頭的方向和彎曲程度，畫出輕輕地拿著書的手吧！

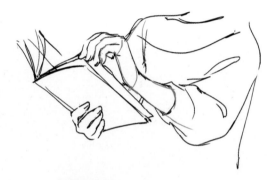

翻書的手

先描繪支撐書的手，接著畫出翻書的手。指頭稍微彎曲，翻書的手就會呈現柔和的樣貌。

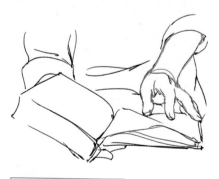

翻著厚重書本的手

由於是厚重的書，所以書放在大腿上。翻頁的手指放在書上翻書頁的場景。

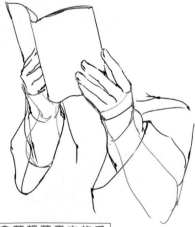

拿著輕薄書本的手

一起描繪書本和手。因為書很薄，所以比起支撐書本，抓住書本的說法才是正確的狀況。

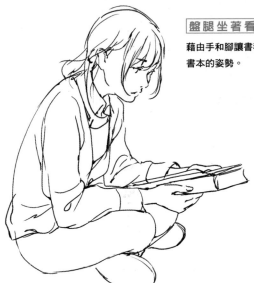

盤腿坐著看書的女孩

藉由手和腳讓書穩定，因此是頭接近
書本的姿勢。

坐在椅子上看書的女孩

身體靠在椅子上，所以稍微挪動上半身，
但是拿著書的手接近臉部閱讀的風格。

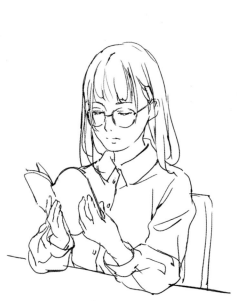

手肘放在桌子上看書的女孩

手肘撐在桌子上，讓手臂穩定。以手肘
為軸，藉由拿著書的手和轉動頭部取得
平衡。

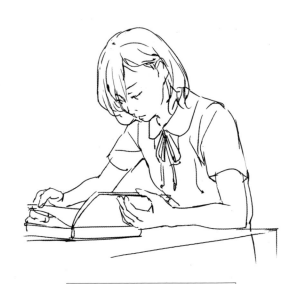

把書放在桌子上看書的女孩

直接把書放在桌子上，因此頭接近書本。

描繪用餐場面

> 試著描繪拿著湯匙的手吧！湯匙的拿法和送到嘴邊的方式等，依照動作和手的方向會使印象大為改變。

講究拿著湯匙的手

如果是在用餐場面感覺不協調的插畫，原因大多是手腕或手指的動作很奇怪。湯匙的拿法會使真實感產生差異。假如指頭經過簡化，或是沒有仔細描繪，也要徹底講究指頭的角度與動作的正確性。如此一來，關於手的動作就能表現出協調的動作。

練習描繪手的動作

描繪手部動作的練習，也可以實際拿著湯匙用手機等拍照，再練習作畫。

用食指和中指做軸，
用拇指從上面抓住湯匙固定。

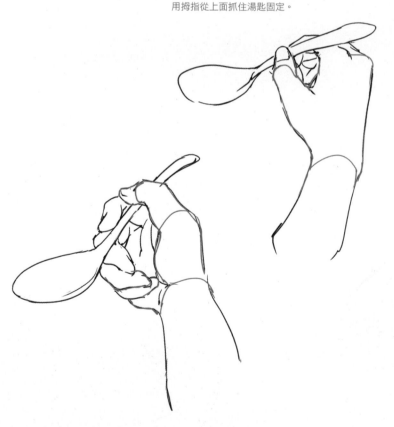

用食指做軸，
用拇指從上面抓住湯匙固定。

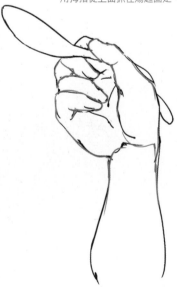

用嘴巴叼著湯匙前端

重點是湯匙對著嘴巴呈直線。注意描繪拿著湯匙的手的方向吧！

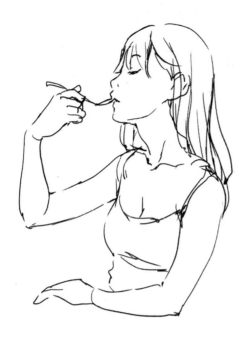

把湯匙送到嘴邊

注意描繪拿著湯匙的手使湯匙變成平行。

45

描繪換衣服場面

從一連串的動作動手指或一點衣服表現的差異等，一點講究會使印象大為改變。

藉由衣服的皺褶表現動作

描繪換衣服時想要講究動作。講究之處是，換衣服的動作和因為動作產生的衣服皺褶。因為換衣服動作產生的指頭表情，和一點衣服的皺褶與種類造成的表現差異等，

一點講究會使印象大為改變。或許每個人換衣服的印象都不一樣。描繪你所想的換衣服情況很重要，因此請試著思考描繪容易想像的情況吧！

扣上扣子的模樣

説到從內衣模樣接著穿上衣服的動作，就是扣上扣子的場景。尤其扣上第一顆扣子的動作，可説在衣服上容易呈現動作。

正側面

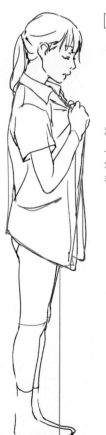

為了扣上扣子，襯衫稍微往上拉扯。因為襯衫的前面部分沒有和身體接觸，所以從手邊往下畫成平坦的形狀。

斜前方

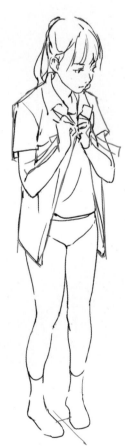

皺褶聚集在扣上扣子的地方。一邊思考襯衫的形狀，一邊配合身體的動作描繪。

斜後方

扣上扣子時由於往前方拉
扯，所以從背部觀看時，皺
褶從腰的部分往前方延伸。

落在臀部的部分襯衫畫成稍
微抬起。

如果要畫成有點魅力，可以在身體
加上動作。身體稍微彎曲，在皺褶
加上動作。

思考畫出衣服的重疊。改變上衣
和內衣的質感描繪吧！

直線

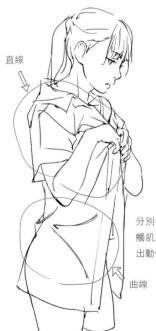

分別描繪衣服直挺的直線皺褶，和接
觸肌膚、曲線有些柔軟的皺褶，表現
出動作吧！

曲線

上衣是直挺的表現，內衣
是柔軟的表現。藉由皺褶
和衣服的鬆弛分別畫出 2
種表現的差異吧！

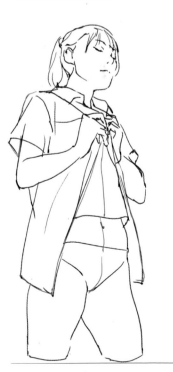

其他動作

想像描繪從想要畫的行動會做出什麼動作。

拉起運動褲,描繪穿運動褲的動作。

稍微畫出真實感,如運動褲加上皺褶的樣子、內褲的鬆弛皺褶等。

掀起裙子,拉上拉鍊的模樣。視線盯著拉鍊。

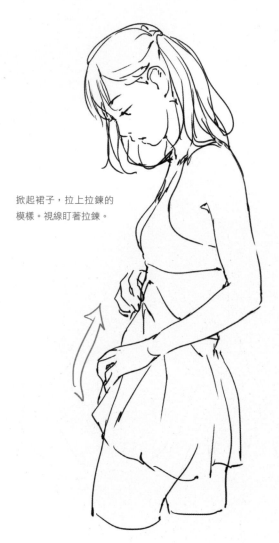

穿上衣時,由於手臂通過上衣,所以拿起上衣,手臂往上抬。

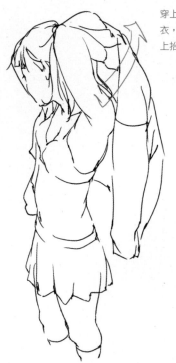



描繪外套

思考描繪頭的形狀與風帽

思考一下外套布料的柔軟度與形狀所造成的表現方法吧！另外，描繪外套的特色風帽時，也要注意頭部的形狀與動作。因為是外套，看到的角色呈現方式也是重要的表現方法。

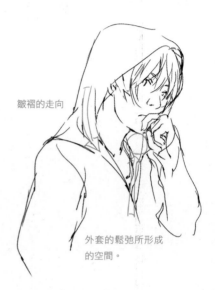

皺褶的走向

外套的鬆弛所形成的空間。

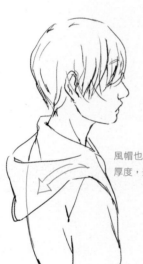

風帽也要注意身體的厚度，垂到背部。

皺褶的走向

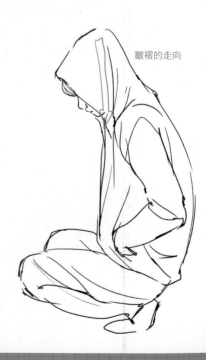

皺褶的走向

POINT

表現風帽的鬆弛

注意外套布料的厚度與柔軟度造成風帽鬆弛。越是輕薄柔軟的布料，鬆弛越是垂直，不過若是一般厚度，在下巴周圍會形成寬鬆的空間。

皺褶聚集。

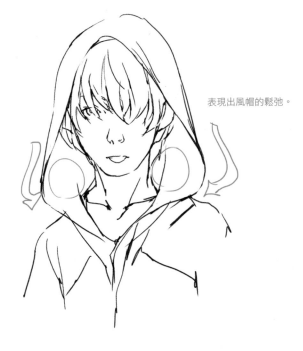

表現出風帽的鬆弛。

以三角形思考風帽也不錯。

衣服的細節

2 描繪連衣裙

決定連衣裙的形狀描繪

表現出連衣裙獨有的褶狀垂下（布的起伏）與動作吧！思考一下可愛和隱約可見等連衣裙獨有的表現。了解連衣裙的形狀很重要。連衣裙有許多種類，理解想畫的連衣裙形狀再描繪吧！

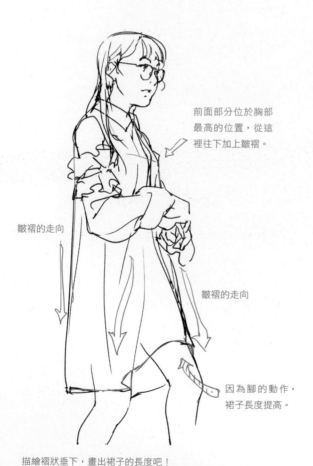

表現出像是 A 字裙，裙子下擺擴散的樣子。

前面部分位於胸部最高的位置，從這裡往下加上皺褶。

皺褶的走向

皺褶的走向

因為腳的動作，裙子長度提高。

描繪褶狀垂下，畫出裙子的長度吧！

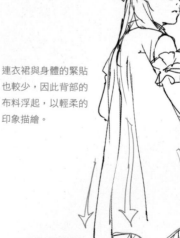

連衣裙與身體的緊貼也較少，因此背部的布料浮起，以輕柔的印象描繪。

注意描繪布的褶狀垂下。

畫出腳和裙子之間的空間吧！

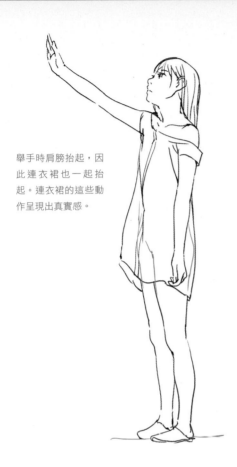

舉手時肩膀抬起,因此連衣裙也一起抬起。連衣裙的這些動作呈現出真實感。

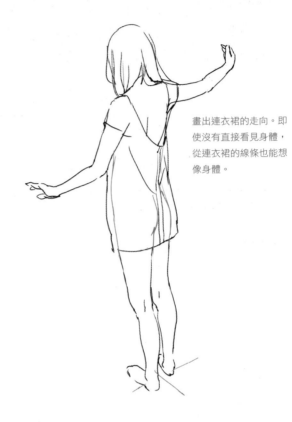

畫出連衣裙的走向。即使沒有直接看見身體,從連衣裙的線條也能想像身體。

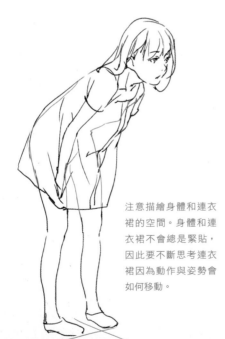

注意描繪身體和連衣裙的空間。身體和連衣裙不會總是緊貼,因此要不斷思考連衣裙因為動作與姿勢會如何移動。

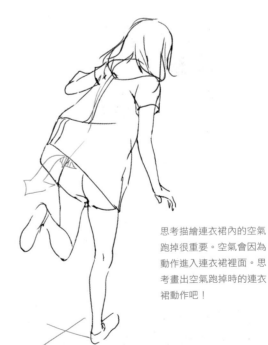

思考描繪連衣裙內的空氣跑掉很重要。空氣會因為動作進入連衣裙裡面。思考畫出空氣跑掉時的連衣裙動作吧!

衣服的細節

 描繪制服模樣

描繪具有清純感與季節感的制服模樣

制服有領子，若是裙子還有清楚的裙摺，對觀看者來說，可以感受到清純，或是清潔感。另外正式的搭配外套加襯衫（或者水手服等）的風格搭配也很重要。表現出制服質地的獨特硬度造成的皺褶，畫出制服風格的印象吧！

外套的布料比較厚，皺褶的數量也比較少，不會有細的皺褶。描繪立繪時也是，表現出外套和裙子的質料差異吧！

襯衫由較薄的布料所構成，因此皺褶的數量也很多。

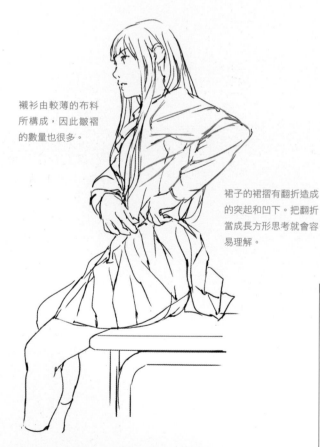

裙子的裙摺有翻折造成的突起和凹下。把翻折當成長方形思考就會容易理解。

POINT

配合動作描繪皺褶

轉動手臂時一邊往內側旋轉，一邊畫出皺褶便容易感受到動作。

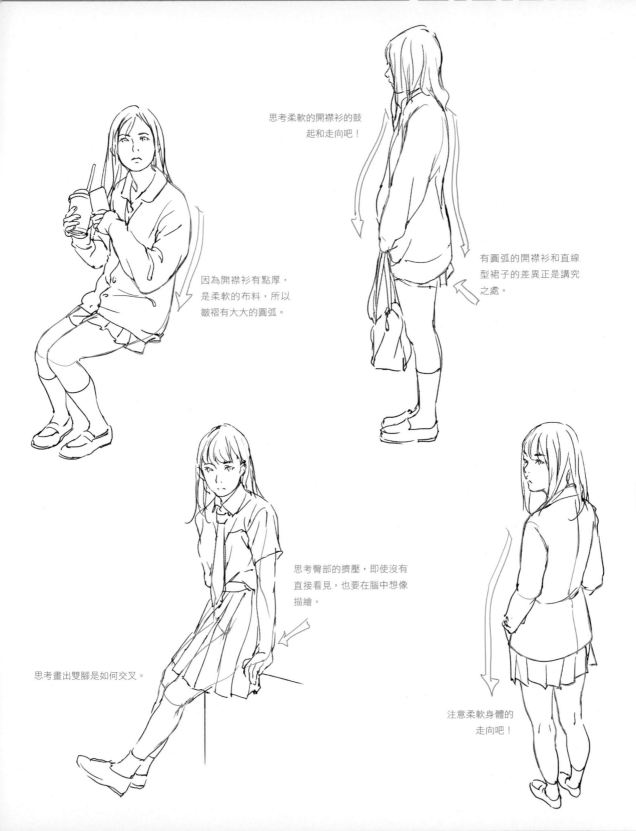

思考柔軟的開襟衫的鼓起和走向吧！

因為開襟衫有點厚，是柔軟的布料，所以皺褶有大大的圓弧。

有圓弧的開襟衫和直線型裙子的差異正是講究之處。

思考臀部的擠壓，即使沒有直接看見，也要在腦中想像描繪。

思考畫出雙腳是如何交叉。

注意柔軟身體的走向吧！

衣服的細節

描繪毛衣

表現毛衣的質感

表現出毛衣獨有的柔軟吧！思考加在毛衣上的皺褶
大小和走向，想辦法表現出柔軟的皺褶。和其他衣
服的皺褶不同，毛衣的皺褶較大。它表現出毛衣鬆
軟的感覺。

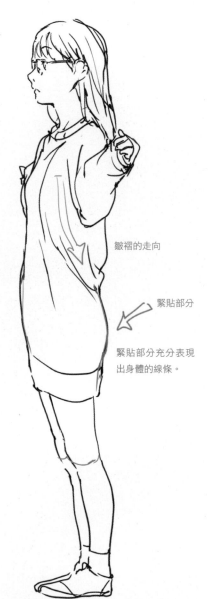

雖然描繪出毛衣鬆垮的感覺，
不過也要看得出身體的線條（走
向）。這時必須藉由毛衣的皺
褶等來表現。注意描繪身體的
緊貼感，和毛衣內空氣的表現。

皺褶的走向

緊貼部分

緊貼部分充分表現
出身體的線條。

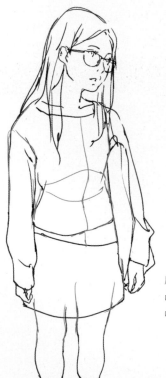

用紅線表示毛衣的凹
凸。一邊想像這個凹
凸一邊畫出皺褶。

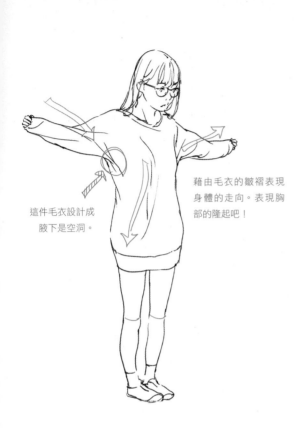

這件毛衣設計成
腋下是空洞。

藉由毛衣的皺褶表現
身體的走向。表現胸
部的隆起吧！

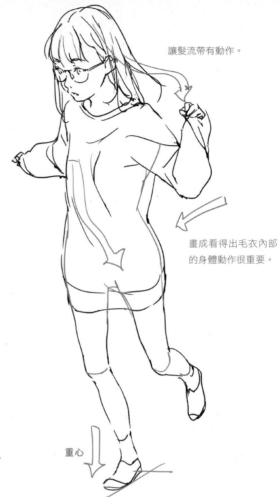

讓髮流帶有動作。

畫成看得出毛衣內部
的身體動作很重要。

重心

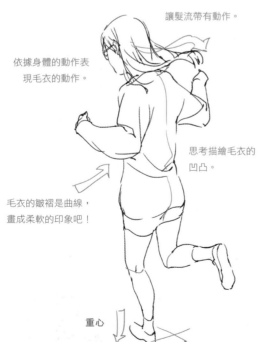

依據身體的動作表
現毛衣的動作。

讓髮流帶有動作。

思考描繪毛衣的
凹凸。

毛衣的皺褶是曲線，
畫成柔軟的印象吧！

重心

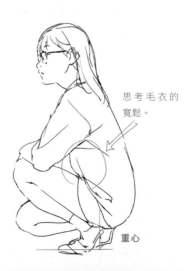

思考毛衣的
寬鬆。

重心

衣服的細節

TITLE　　　　　　　　　'

超技巧！人物作畫魅力法則

STAFF		**ORIGINAL JAPANESE EDITION STAFF**	
出版	瑞昇文化事業股份有限公司	ブックデザイン	名和田耕平＋三代紅葉（名和田耕平デザイン事務所）
作者	toshi	編集・DTP	井上綾乃（funfun-design）
譯者	蘇聖翔	DTP協力	横田良子
		編集長	後藤憲司
創辦人／董事長	駱東墻	担当編集	泉岡由紀
CEO／行銷	陳冠偉		
總編輯	郭湘齡		
責任編輯	張聿雯		
文字編輯	徐承義		
美術編輯	謝彥如		
校對編輯	于忠勤		
國際版權	駱念德　張聿雯		
排版	曾兆珩		
製版	明宏彩色照相製版有限公司		
印刷	龍岡數位文化股份有限公司		
法律顧問	立勤國際法律事務所　黃沛聲律師		
戶名	瑞昇文化事業股份有限公司		
劃撥帳號	19598343		
地址	新北市中和區景平路464巷2弄1-4號		
電話	(02)2945-3191		
傳真	(02)2945-3190		
網址	www.rising-books.com.tw		
Mail	deepblue@rising-books.com.tw		
初版日期	2023年10月		
定價	480元		

國家圖書館出版品預行編目資料

超技巧！人物作畫魅力法則 ＝ Drawing
techniques for people/toshi著；蘇聖翔譯. --
初版. -- 新北市：瑞昇文化事業股份有限公司,
2023.10
160面 ; 18.2X25.7公分
ISBN 978-986-401-673-0(平裝)
1.CST: 插畫 2.CST: 人物畫 3.CST: 繪畫技法

947.45　　　　　　　　　112015120

國內著作權保障，請勿翻印／如有破損或裝訂錯誤請寄回更換
CHO GIKO! JINBUTSU SAKUGA TECHNIQUE DETAIL KARA MIETEKURU HONTO NO SEN
NO TORAEKATA
Copyright © 2020 toshi
Chinese translation rights in complex characters arranged with MdN Corporation, Tokyo
through Japan UNI Agency, Inc., Tokyo